T0272249

**CONCRETE ARCHITECTURE
FROM THE ALPS TO
THE MEDITERRANEAN SEA**

BRUTALIST ITALY

ROBERTO CONTE
STEFANO PEREGO

FUEL

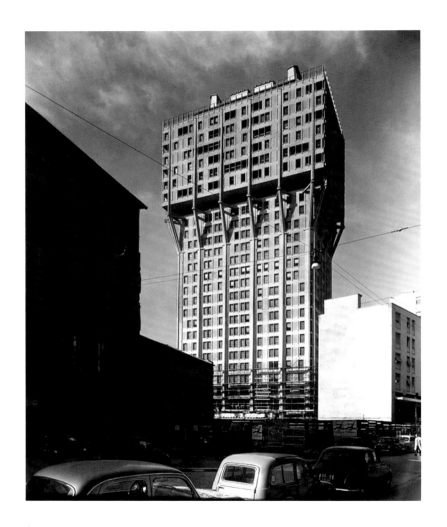

INTRODUCTION
ADRIAN FORTY

At the time I became interested in concrete in the late 1990s, I was visiting Northern Italy regularly and went to see as many concrete structures there as I could. Some were heroic, others experimental, and, to my surprise, many did not use concrete according to the conventions with which I was familiar in Northern Europe. Italian architects had developed their own ways of working with this material. My own formation had led me to think that concrete was in some sense a 'pure' material, that would – when properly used – do no more than speak the simple 'truth' of the structure. This was confounded by what I discovered in Italy, where concrete was used in ways that were semantically more complex. The Torre Velasca in Milan was, when it was completed in 1959, a *cause célèbre*, for combining the modern skyscraper type with the form of a Lombardic fortress, and was attacked as a betrayal of the future-orientated mission of modern architecture. But as well as combining two unrelated typologies from different historical eras, the tower, built of reinforced concrete, partly clad in pre-cast panels, and in those respects representative of a wholly modern mode of construction, was at the same time hand-finished, the marks of the plasterers' floats clearly visible on its surface: built with a twentieth-century process, but conspicuously finished with artisanal hand labour of a kind unchanged for centuries, it did not fit the received doctrine that concrete was purely and wholly 'modern'.

Concrete is unusual amongst materials in its capacity to 'double' – its tendency to have more than one property at a time, and to slip between two opposing properties. It can be liquid and solid; active and passive; smooth and rough; natural and unnatural; base and noble; impoverished and luxurious; modern and unmodern. Mostly, designers using concrete have emphasised only one side of any of these polarities, while suppressing the opposite. Italian architects, though, on many occasions openly allowed both sides of a contradictory set of properties to be present simultaneously – exactly as happened at the Torre Velasca, whose concrete was modern and technically advanced, but at the same time profoundly un-modern.

In their choices of materials, Italian architects were heterodox, often placing concrete alongside natural stone. The conventional wisdom was that this combination only drew attention to the artificiality of concrete while degrading the nobility of the stone – it was an affront to both materials and should be avoided. But, contrarily, Italian architects often deliberately brought the two together. In Figini and Pollini's church of the Madonna dei Poveri in Milan (1952–4), the screen wall of the clerestory of this otherwise 'industrial'-looking building consists of alternating courses of stone and concrete blocks – a conjunction that would not at that time have been tolerated outside Italy. Carlo Scarpa combined stone drums with concrete drums on the cyclopean columns inside and outside his Casa Ottolenghi, Bardolino (1974–9): concrete mocks stone, no longer able to claim its historic role as the more noble material. Scarpa renounced all judgement as to which might be superior, either structurally or symbolically. At the Borsa Valori in Turin, a building that celebrated many different capacities

of concrete, the entrance vestibule is lined with what at first sight look like grey concrete blocks, but which on closer inspection is *pietra serena* cut and laid to emulate concrete block. As a conceit in which the more noble material dissembles as an inferior one, again, this would not have been acceptable outside Italy.

It was, though, above all in their willingness to acknowledge that concrete could be of more than one time, that it could represent both the present (or the future) *and* the past simultaneously, that Italian architects stood out from their counterparts elsewhere in the world. Generally, during the twentieth century, concrete was treated exclusively as a future-oriented medium – it signified an age that had not arrived, and the fact that it also had a past was strenuously denied. But circumstances in Italy made architects anxious to represent its past as well as its future. Following the Second World War, architects were keen to distance themselves from fascism, but without also rejecting the architectural modernism that had flourished, and been promoted, under fascism. Furthermore, they wanted to reach back over time, to the period before fascism, to make it clear that the fascist era had been merely an interlude within a longer history, and that there were other traditions of modernism, uncontaminated by fascism, that could be drawn upon. The doctrine, elaborated by Ernesto Rogers in the pages of the magazine *Casabella Continuità*, was that rather than insist upon the total erasure from memory of the architecture of the fascist era, it should be accepted as one amongst many other aspects of the past, any or all

of which might be acknowledged in the architecture of the present. The recognition of this plurality of pasts in the composition of the present is a recurrent feature of the Italian architecture of the post-war years. Of all the possible works that could be singled out to characterise this 'impurity', we might take the Chiesa di San Giovanni Battista, also known as the Chiesa dell'Autostrada (page 106), outside Florence, designed by Giovanni Michelucci (1960–4) to commemorate those who died in the construction of the Autostrada del Sole. This is a place where any idea of concrete construction as being a *rational* affair is completely exploded. Columns, struts and bracing are all crowded together in an utterly chaotic way: it is an affront to the elegant clarity of the Italian tradition of engineering in concrete perfected by, in particular, Pier Luigi Nervi, and indeed of Michelucci's own pre-war rationalist architecture, like the railway station in Florence. But the Chiesa dell'Autostrada also follows after Le Corbusier's famous church of Notre-Dame-du-Haut at Ronchamp, and Michelucci lets us know this: the taut shell of the roof at Ronchamp here becomes a sagging tent, barely held in shape by a few bits of inadequate-looking concrete bracing. Critics saw in the result parallels not only with Le Corbusier, but with Gaudí, German expressionism, Finsterlin and Steiner's Goetheanum, and Scharoun's Berlin Philharmonie. There is a complete confusion of almost every known tradition of working concrete: it is neither a frame, nor a shell, and with structural members that seem arbitrarily dimensioned, it manages not only to mix together different

Madonna dei Poveri, Milan, ph. Foto Fortunati

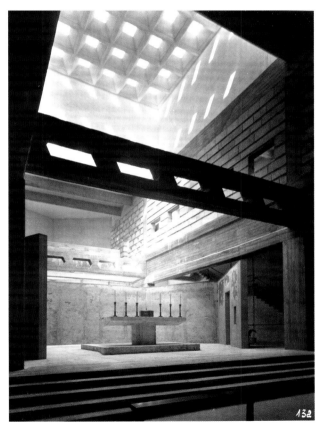

traditions, but also to question the value of the engineering principles that had up to then dominated concrete architecture. As Luigi Figini, architect of the church of Madonna dei Poveri in Milan, observantly remarked, the church was a 'warning against pure technology', against acceptance of the authority of engineering. Nor did Michelucci attempt to defend its faults, on the contrary, they were essential to it – as he acknowledged in his reply to Figini, 'the defects of this building are many and great; but in truth, I do not know how I could have avoided them'.

In its construction process the Chiesa dell'Autostrada combined a strange mixture of the advanced with the traditional. Michelucci saw the building site as a metaphor for the human and spiritual community, a place where manual and intellectual workers came together, and in their creative collaboration produced something that, while it might be made of poor materials, demonstrated the richness of humanity. At the Chiesa dell'Autostrada, chaotic, ugly, and apparently provisional (these were Michelucci's stated desiderata for the new 'city of the poor'), the branching columns, every one a different shape, and of constantly varying dimensions, were the most complicated things to build, requiring the highest degree of skill and patience. Michelucci apparently managed the site like a mediaeval cathedral, was present himself every day, and encouraged the craftsmen to take the initiative in resolving construction problems as they arose. Though the result is raw, it is certainly not 'poverty' in the sense of economy – this was an expensive, hand-crafted work, in which was combined the technological sophistication and manual labour of the very work that it commemorates, the greatest achievement of Italy's post-war recovery, the Autostrada del Sole itself.

The era of heroic concrete architecture lasted rather longer in Italy than it did elsewhere. In North America and in Northern Europe, a reaction against concrete set in from the late 1960s, demonising and vilifying it as a material. As one architect, the Canadian Arthur Erickson, complained, 'When we lost concrete, I lost my muse'. In Italy, though, concrete underwent no such fall from grace, here architects continued to exploit concrete as a constructional medium well into the 1980s, realising in that decade some of the largest and most ambitious structures. Concrete seems to have been more deeply embedded in the architectural culture of Italy, less easily cast off than was the case elsewhere. In part, it may have been the greater willingness to grasp the ambiguities of concrete, and to recognise its pluralities, that ensured the survival of the heroic period of concrete in Italy longer than in other countries. For much of the twentieth century, more than any other material, concrete was seen as inviting, even obligating, invention and experimentation. Amongst architects and engineers, it is often regarded as a 'virtuous' material: to build successfully in concrete is the ultimate proof of their skill. In Italy especially, as the remarkable collection of buildings photographed for this book shows, concrete was *the* medium through which, above all others, architects saw themselves best able to show what it meant to be an architect.

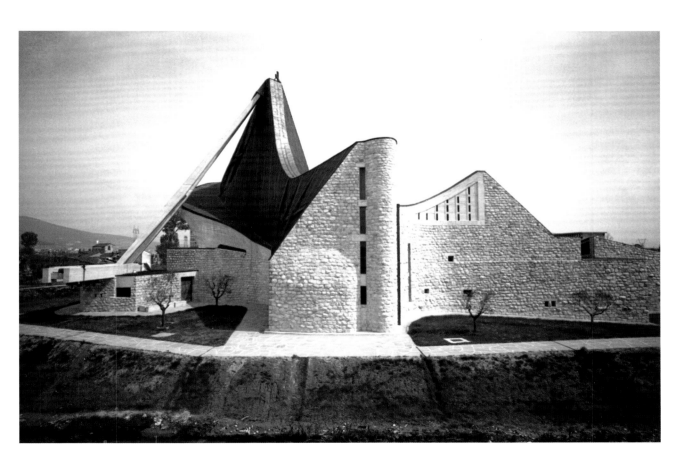

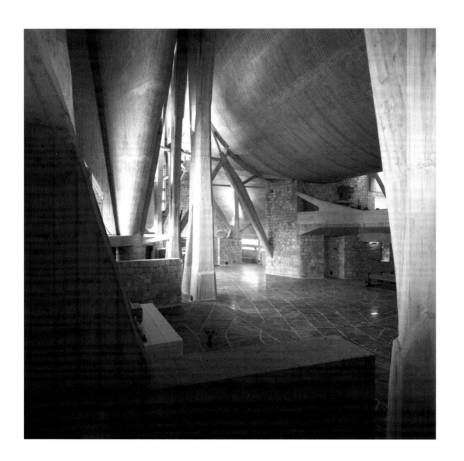

INTRODUZIONE
ADRIAN FORTY

Iniziai ad interessarmi al cemento alla fine degli anni '90. In quel periodo frequentavo regolarmente il Nord Italia ed ebbi modo di visitare la maggior quantità possibile di architetture costruite attraverso l'uso di questo materiale. Alcune di queste erano eroiche (*termine a volte utilizzato nel mondo anglosassone in tempi recenti per definire le architetture brutaliste, N.d.T.), altre sperimentali, e notavo in molte, con mia sorpresa, un impiego del cemento diverso dalla prassi del Nord Europa, realtà a me familiare: gli architetti italiani avevano sviluppato modalità proprie di utilizzarlo. La mia formazione mi aveva portato a pensare che il cemento fosse in un certo senso un elemento "puro" che, se usato correttamente, non avrebbe fatto altro che esprimere la pura e semplice "verità" della struttura. Una convinzione messa però in discussione da ciò che scoprii in Italia, dove il cemento era stato usato in modi semanticamente più complessi. Al momento del suo completamento, nel 1959, la Torre Velasca di Milano era una *cause célèbre*, per aver unito la tipologia moderna del grattacielo con le forme di una fortezza lombarda e fu quindi criticata in quanto tradimento della vocazione al futuro dell'architettura moderna. Ma oltre a coniugare due tipologie di epoche diverse e non collegate tra loro, la torre – costruita in cemento armato e parzialmente rivestita da pannelli prefabbricati, e per questo rappresentazione di una modalità costruttiva totalmente moderna – era allo stesso tempo rifinita a mano, con i segni dei frattazzi degli stuccatori chiaramente visibili. Appariva, quindi, edificata con un procedimento novecentesco, ma vistosamente rifinita con un lavoro manuale e artigianale di un genere immutato da secoli che non si adattava alla dottrina generalmente accettata per cui il cemento era puramente e totalmente "moderno".

Il cemento è diverso dagli altri materiali per la sua capacità di "raddoppiarsi", ossia la tendenza ad avere più di una proprietà alla volta e a muoversi tra opposti: liquido e solido, attivo e passivo, liscio e ruvido, naturale e innaturale, rozzo e nobile, povero e lussuoso, moderno e desueto. I progettisti lo adoperarono enfatizzando in prevalenza solo un lato di ognuna di queste polarità, sopprimendone l'opposto. Gli architetti italiani, invece, hanno chiaramente consentito in più occasioni la presenza simultanea di proprietà contraddittorie, proprio come nel caso della Torre Velasca, il cui cemento era moderno e tecnicamente avanzato, ma allo stesso tempo profondamente non moderno.

Nella scelta dei materiali gli architetti italiani sono stati piuttosto eterodossi, affiancando spesso il cemento alla pietra naturale. Secondo il buon senso convenzionale, tale accostamento non faceva altro che accentuare l'artificialità del cemento, degradando allo stesso tempo la nobiltà della pietra, e pertanto un affronto a entrambi i materiali da evitare. Gli architetti italiani, invece, li hanno spesso utilizzati insieme intenzionalmente. Le pareti divisorie della Chiesa della Madonna dei Poveri a Milano di Figini e Pollini (1952-4), un edificio che nel complesso ha un aspetto "industriale", sono costituite da fasce alternate di blocchi di pietra e cemento, un accostamento che all'epoca non sarebbe stato accettabile al di fuori dell'Italia. Carlo Scarpa ha accostato rocchi di pietra e cemento nelle ciclopiche colonne interne ed esterne della Casa Ottolenghi a Bardolino (1974-9), dove il cemento imita la pietra, che non è più in grado di rivendicare il suo ruolo storico di materiale più nobile. Del resto, Scarpa stesso rinunciò a esprimere giudizi su quale dei due fosse superiore, sia strutturalmente che simbolicamente. Nella Borsa Valori di Torino, edificio che ha celebrato le molteplici capacità del materiale, il vestibolo d'ingresso è rivestito da quelli che, a prima vista, sembrano blocchi in cemento grigio ma, a ben vedere, sono composti da pietra serena tagliata e posata in modo da emulare il cemento. Anche l'idea per cui un materiale più nobile si dissimula in uno meno pregiato non sarebbe stata accettabile fuori dall'Italia.

È soprattutto nella volontà di riconoscere che il cemento possa riferirsi a più di un'epoca, rappresentando contemporaneamente presente (o futuro) e passato, che gli architetti italiani si sono distinti dai loro colleghi all'estero. Nel corso del XX secolo è stato prevalentemente considerato un materiale orientato al futuro: indicava un'epoca non ancora arrivata e si negava strenuamente che avesse anche un passato. Ma le specifiche circostanze italiane hanno reso gli architetti impazienti di rappresentare il suo passato oltre al suo futuro. Dopo la seconda guerra mondiale desideravano prendere le distanze dal fascismo, ma senza rifiutare al contempo il modernismo architettonico che fiorì e fu promosso sotto il ventennio. Volevano inoltre risalire a periodi precedenti, per chiarire che il fascismo era stato solo una parentesi in una storia ben più lunga e sottolineare che esistevano altre tradizioni del modernismo, non contaminate dal regime, da cui poter attingere. Secondo la dottrina elaborata da Ernesto Rogers nella rivista *Casabella Continuità*,

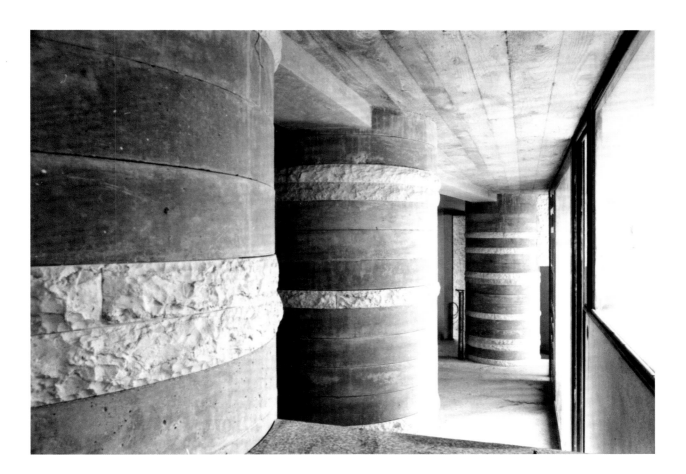

l'architettura dell'epoca fascista doveva essere accettata come uno tra i tanti aspetti del passato riconoscibili nell'architettura del presente, piuttosto che essere totalmente dimenticata. Il riconoscimento di questa pluralità di passati è un tratto ricorrente dell'architettura italiana del dopoguerra. Tra le opere che si potrebbero individuare per descrivere questa "non purezza" potremmo citare la Chiesa di San Giovanni Battista, nota anche come Chiesa dell'Autostrada (p.106), appena fuori Firenze, di Giovanni Michelucci (1960-4) per commemorare i caduti sul lavoro nella costruzione dell'Autostrada del Sole. Si tratta di un luogo in cui ogni idea di edificio in cemento, inteso come qualcosa di razionale, scompare completamente. Colonne, pilastri e controventi sono ammassati in modo del tutto caotico, un affronto all'elegante chiarezza della tradizione ingegneristica italiana perfezionata in particolare da Pier Luigi Nervi e caratteristica anche dell'architettura dello stesso Michelucci precedente alla guerra, come nel progetto della stazione di Firenze. Ma la Chiesa dell'Autostrada è successiva anche alla famosa Notre-Dame-du-Haut a Ronchamp di Le Corbusier e Michelucci ce lo dice chiaramente: l'involucro teso del tetto di Ronchamp diventa qui una tenda cadente, sostenuta appena da pilastri in cemento che possono sembrare non adeguati a tale compito. I critici hanno osservato in questo risultato dei parallelismi non solo con Le Corbusier, ma anche con Gaudí, l'espressionismo tedesco, il Goetheanum di Finsterlin e Steiner e la Filarmonica di Berlino di Scharoun. Quasi tutte le tradizioni note della lavorazione del calcestruzzo si confondono completamente: non si tratta né di un telaio, né di un guscio e gli elementi strutturali, che sembrerebbero dimensionati arbitrariamente, riescono a mescolare tradizioni diverse e, al tempo stesso, a mettere in discussione il valore dei principi ingegneristici che fino ad allora avevano dominato l'architettura in cemento. Come osservava attentamente Luigi Figini, autore della Madonna dei Poveri a Milano, la chiesa era un "monito contro la pura tecnologia" e contro l'accettazione dell'autorità dell'ingegneria. Michelucci non tentò di difendersi dalle proprie colpe, anzi le considerava necessarie, come riconobbe nella sua risposta a Figini: "I difetti di questa costruzione sono tanti e tanti, ma non so davvero come avrei potuto evitarli".

Il processo costruttivo della Chiesa dell'Autostrada fu un curioso mix tra innovazione e tradizione. Michelucci considerava il cantiere come una metafora della comunità umana

e spirituale, un luogo di incontro per lavoratori manuali e intellettuali, la cui collaborazione creativa poteva creare qualcosa in grado di mostrare la ricchezza dell'umanità, anche utilizzando materiali poveri. Nella Chiesa dell'Autostrada - caotica, brutta e apparentemente provvisoria (questi erano i desideri dichiarati di Michelucci per la nuova "città dei poveri") – le colonne ramificate, di forme e dimensioni sempre diverse, erano gli elementi più complicati da costruire e richiedevano quindi il massimo grado di abilità e pazienza. Pare che Michelucci abbia gestito il cantiere come se fosse una cattedrale medievale, presenziando tutti i giorni e incoraggiando gli artigiani a prendere l'iniziativa per risolvere i problemi di costruzione che emergevano. Tuttavia il risultato appare grezzo, non rappresenta di certo la "povertà" in senso economico dato che si trattò di un lavoro artigianale costoso, in cui si univano la raffinatezza tecnologica e il lavoro manuale proprio dell'opera che intendeva commemorare, ossia la stessa Autostrada del Sole, il più grande risultato della ripresa postbellica dell'Italia.

L'epoca dell'architettura eroica in cemento durò più a lungo in Italia che altrove. In Nord America e in Nord Europa, a partire dalla fine degli anni '60 il cemento fu demonizzato e denigrato, cosa di cui si lamentò il canadese Arthur Erickson: "Quando abbiamo perso il cemento, ho perso la mia musa ispiratrice" – affermò. In Italia, dove però il materiale non cadde altrettanto in disgrazia, gli architetti hanno continuato a sfruttarlo come mezzo costruttivo fino agli anni '80, realizzando, proprio in quel decennio, alcune delle strutture più grandi e ambiziose. Il cemento sembra essere stato più profondamente radicato nella cultura architettonica italiana, quindi più difficilmente eliminabile rispetto a quanto avvenuto altrove, forse anche per la maggior disponibilità a coglierne le ambiguità e a riconoscerne le pluralità, favorendo una maggior durata di questo periodo eroico. Per gran parte del XX secolo il cemento è stato visto come il materiale in grado di promuovere quasi automaticamente l'invenzione e la sperimentazione, ben più di ogni altro. Tra architetti e ingegneri è spesso considerato come un composto "virtuoso": costruire con successo in cemento rappresenta una prova definitiva delle loro abilità. Soprattutto in Italia, come dimostra la notevole collezione di edifici fotografati in questo libro, il cemento è stato il mezzo principale attraverso il quale gli architetti si sono sentiti maggiormente in grado di mostrare cosa significasse svolgere la professione.

REGIONS

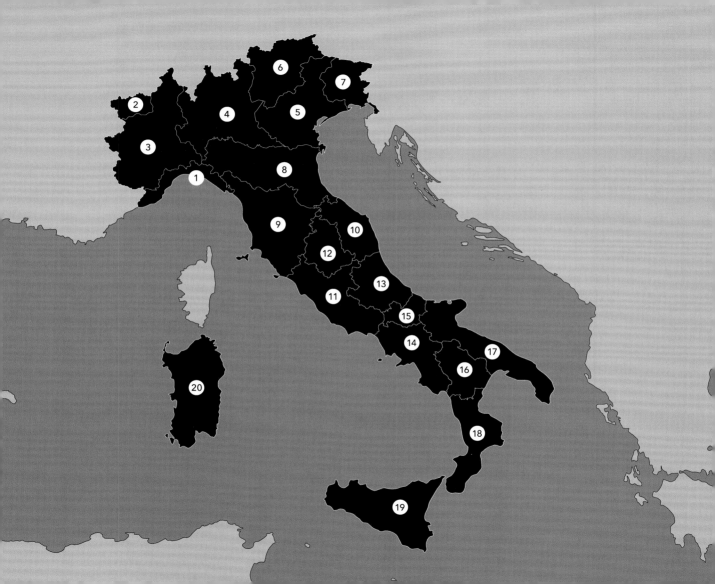

NORTH WEST

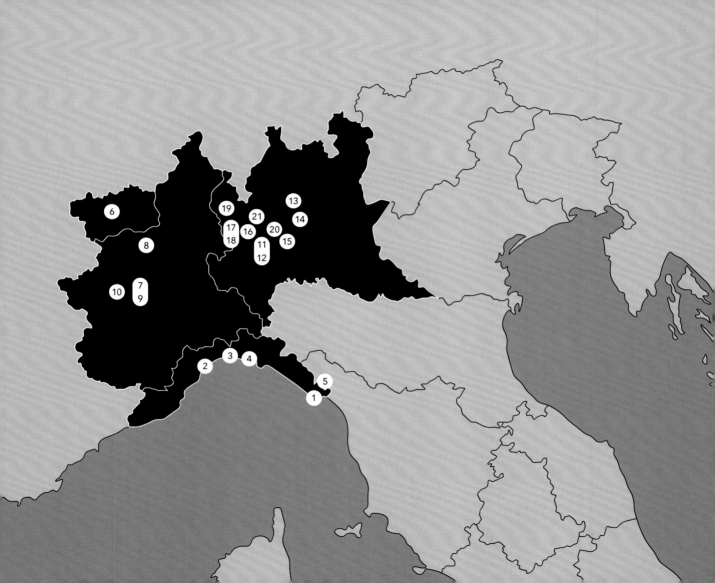

CATTEDRALE DI CRISTO RE, LA SPEZIA
Christ the King Cathedral, La Spezia

Adalberto Libera, Cesare Galeazzi, 1956-75

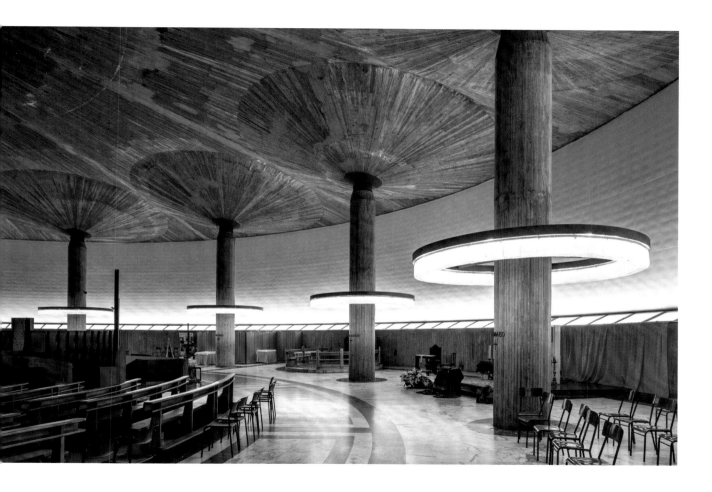

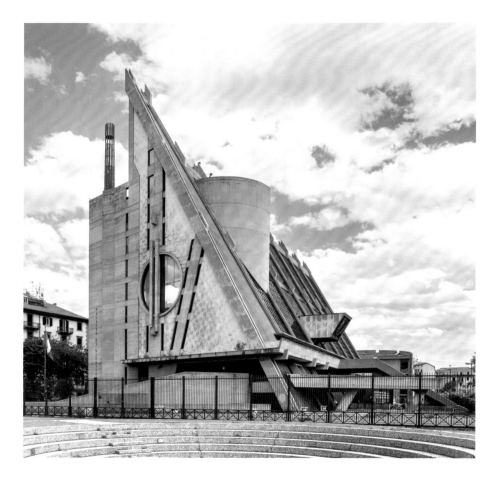

left:
PALAZZO DI GIUSTIZIA, SAVONA
Courthouse, Savona

Leonardo Ricci, 1987

right:
**COMPLESSO RESIDENZIALE PEGLI 3,
'LE LAVATRICI', GENOVA**
'The Washing Machines', Pegli 3 housing
complex, Genoa

Aldo Luigi Rizzo, Aldo Pino, Andrea Mor,
Angelo Sibilla, 1980–9

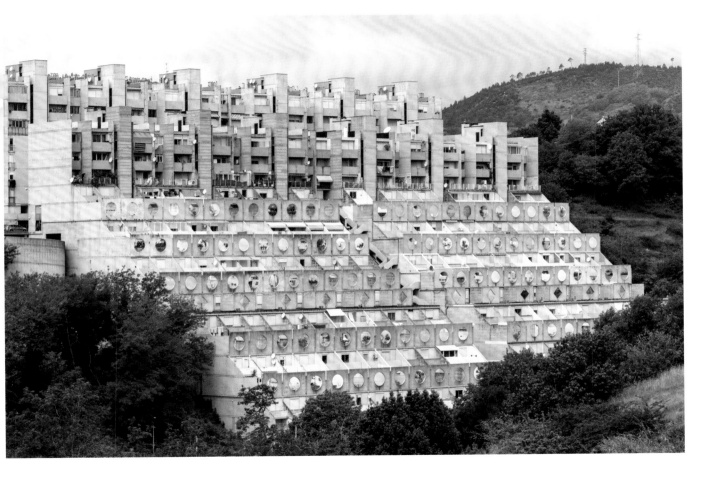

COMPLESSO RESIDENZIALE FORTE QUEZZI, 'IL BISCIONE', GENOVA
'The Snake', Forte Quezzi housing complex, Genoa

Luigi Carlo Daneri, Eugenio Fuselli, 1956

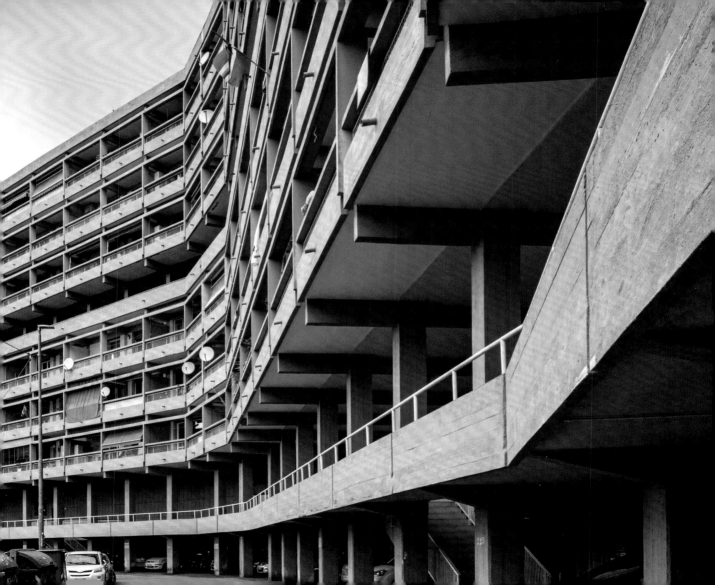

EDIFICIO RESIDENZIALE, SARZANA
Residential building, Sarzana

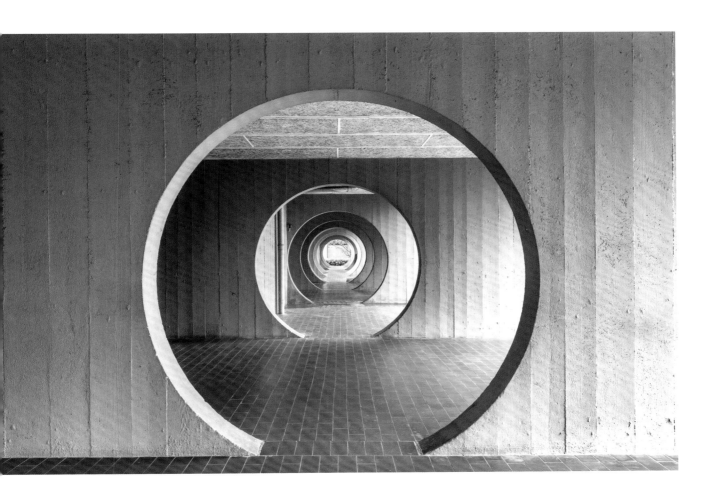

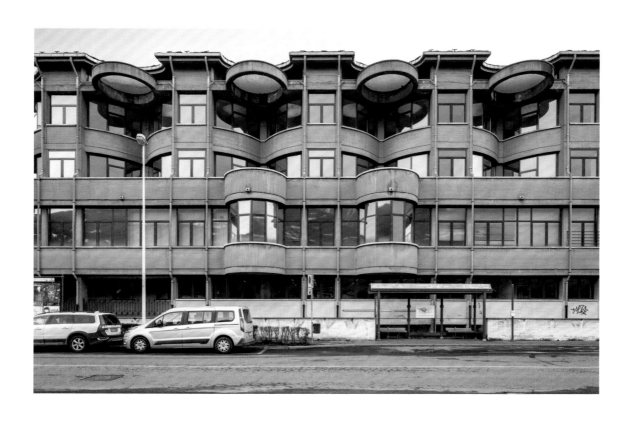

EX LICEO REGINA MARIA ADELAIDE, AOSTA
Former Regina Maria Adelaide high school, Aosta

Vittorio Marchisio, 1976

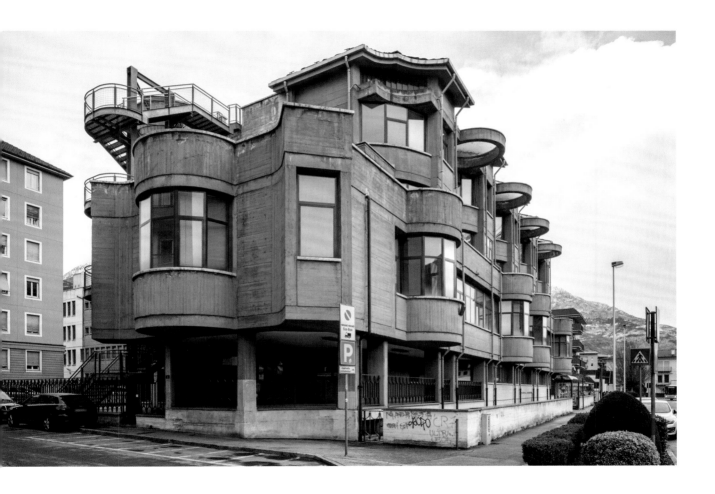

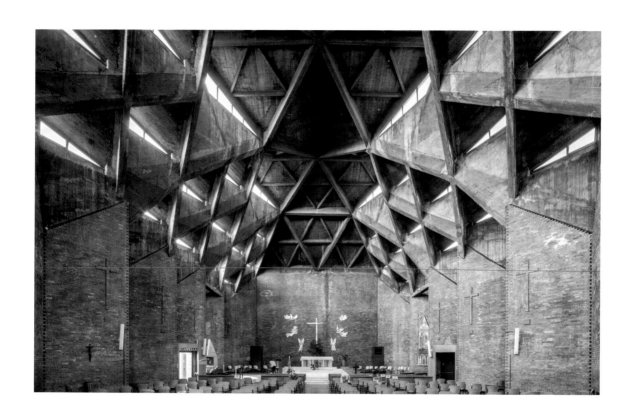

CHIESA DEL GESÙ REDENTORE, TORINO
Jesus the Redeemer Church, Turin

Nicola Mosso, Leonardo Mosso, Livio Norzi, 1954–7

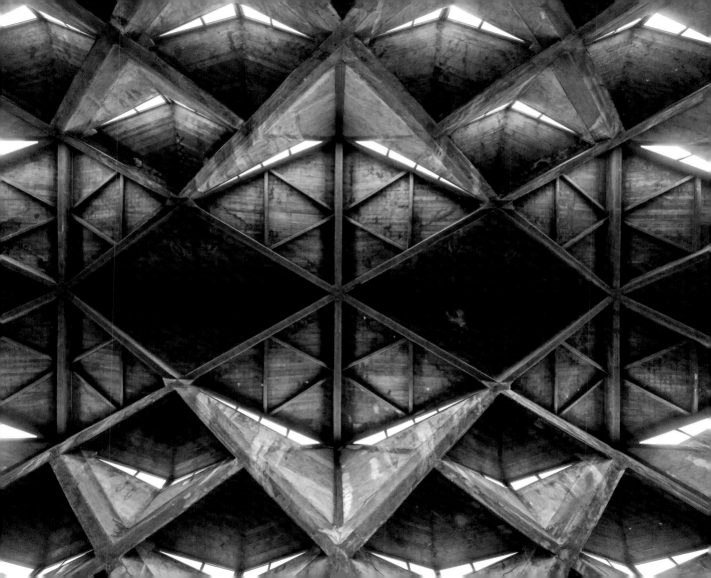

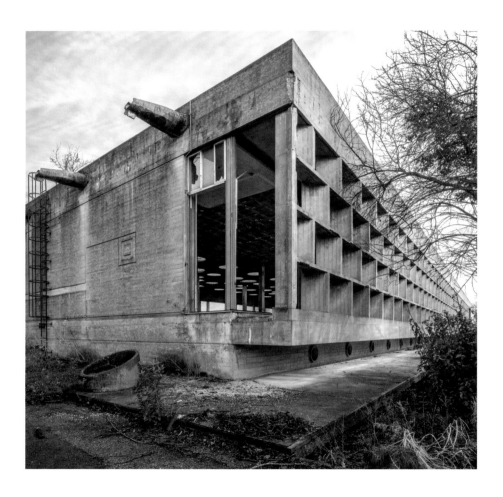

left:
LABORATORI MARXER, LORANZÈ
Marxer Laboratories, Loranzè

Alberto Galardi, 1964

right:
BIBLIOTECA CIVICA DIETRICH BONHOEFFER, TORINO
Dietrich Bonhoeffer Civic Library, Turin

Giambattista Quirico, 1980s

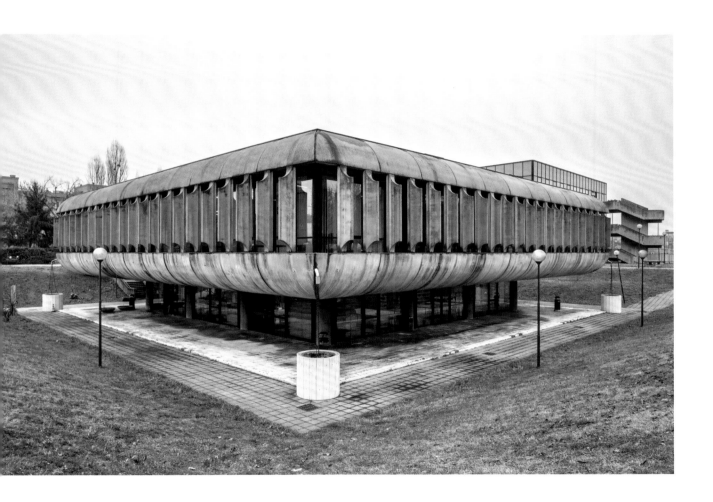

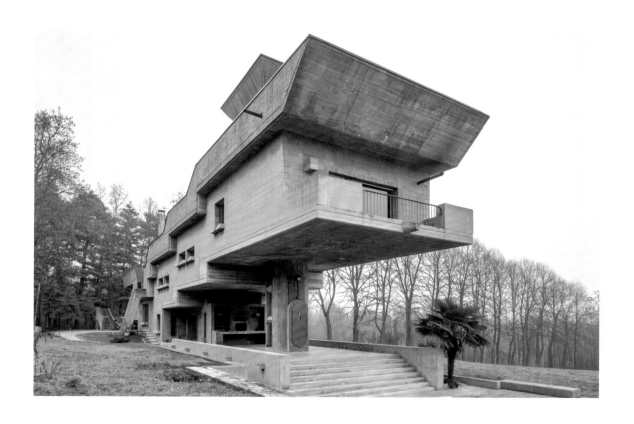

VILLA GONTERO, CUMIANA
Villa Gontero, Cumiana

Carlo Graffi, Sergio Musmeci, 1969–71

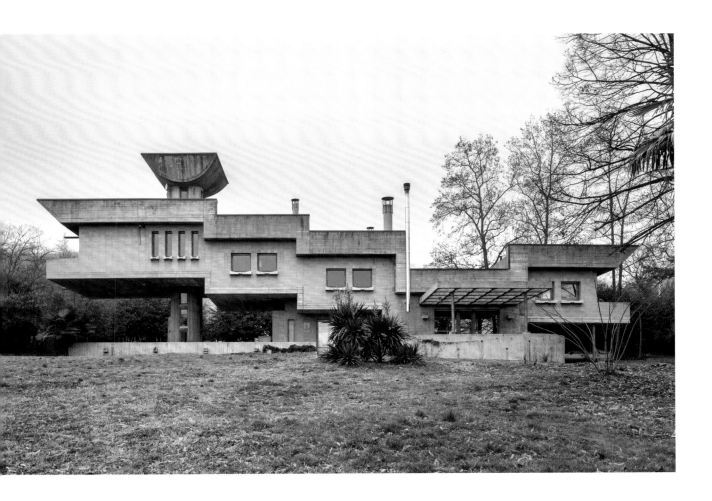

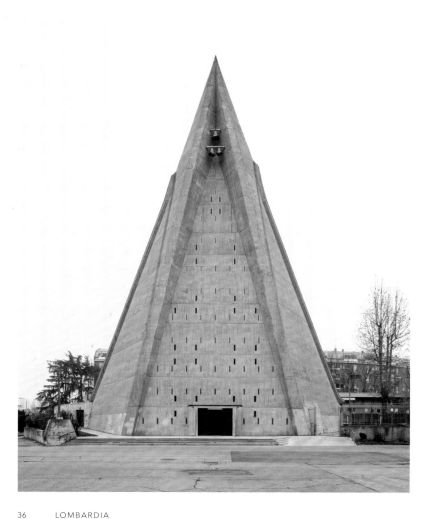

CHIESA DI SAN GIOVANNI BONO, MILANO
St Giovanni Bono Church, Milan

Arrigo Arrighetti, 1968

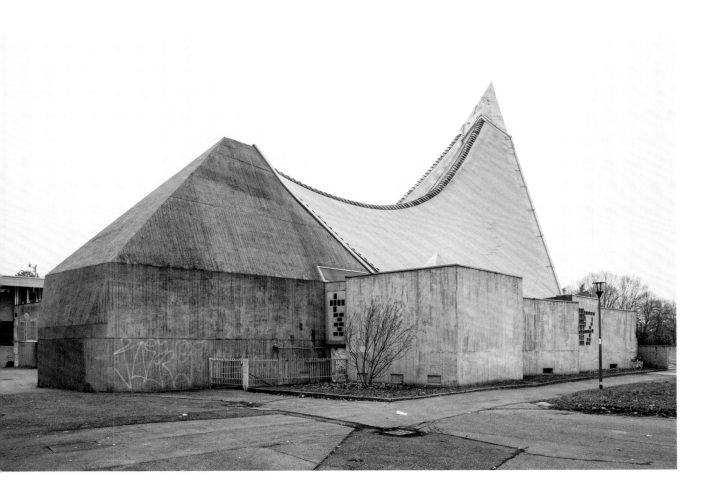

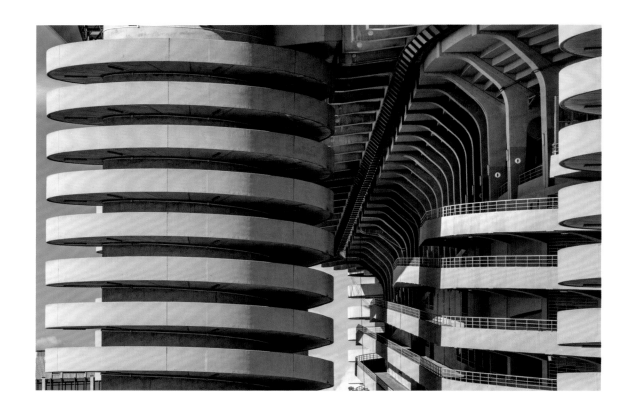

STADIO GIUSEPPE MEAZZA, 'SAN SIRO', MILANO
'San Siro', Giuseppe Meazza Stadium, Milan

Ulisse Stacchini, Alberto Cugini (1925), Perlasca and Giuseppe Bertera (1935), Armando Ronca
and Ferruccio Calzolari (1955), Giancarlo Ragazzi, Enrico Hoffer, Leo Finzi (1990)

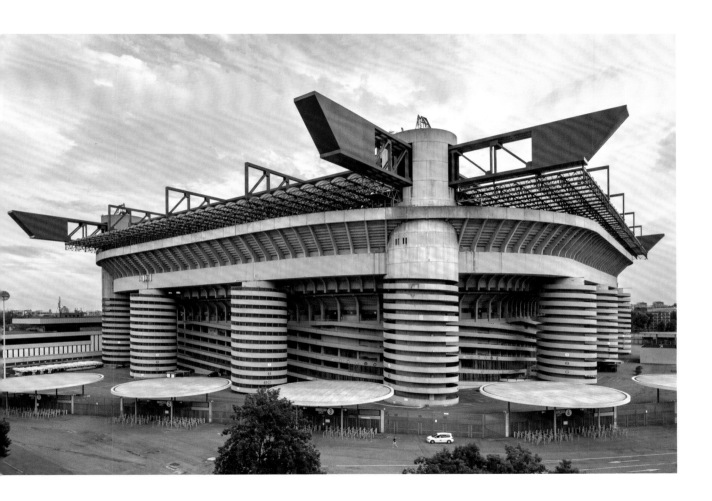

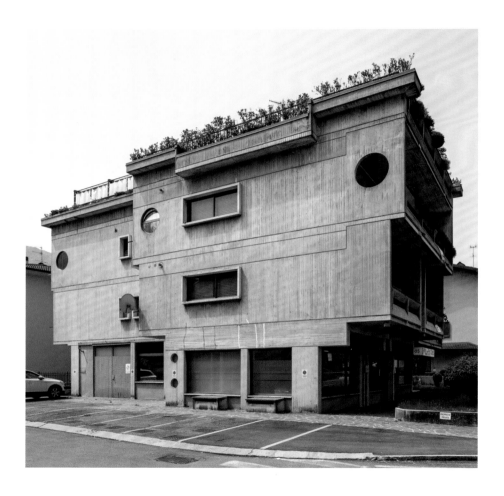

left:
EDIFICIO RESIDENZIALE, ZOGNO
Residential building, Zogno

right:
EDIFICIO PER ABITAZIONI, BERGAMO
Residential building, Bergamo

Sergio Crotti, Enrica Invernizzi, 1974

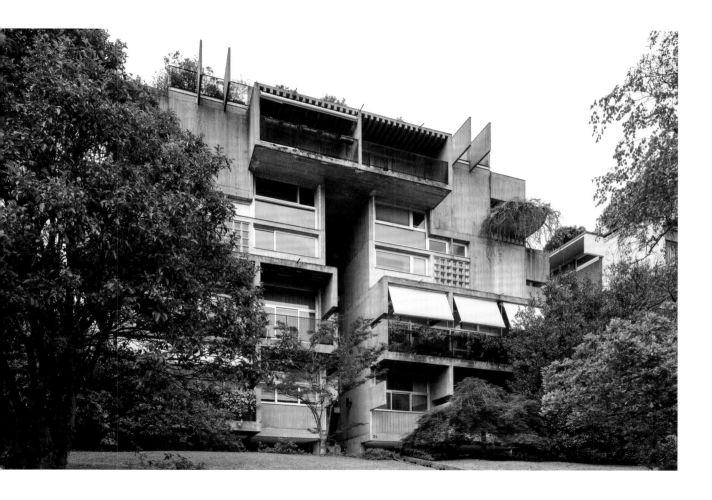

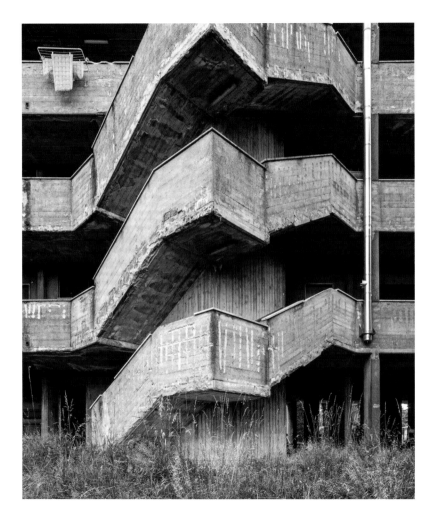

left:
EDIFICIO RESIDENZIALE, MELZO
Residential building, Melzo

right:
ISTITUTO CIPRIANO FACCHINETTI, CASTELLANZA
Cipriano Facchinetti high school, Castellanza

Enrico Castiglioni, 1965

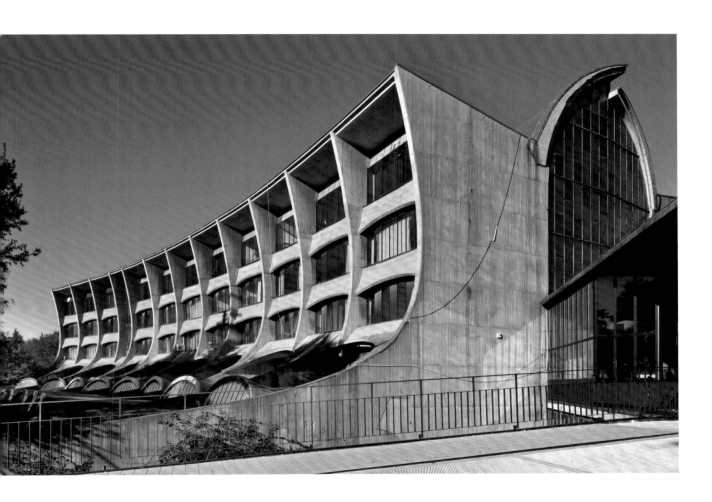

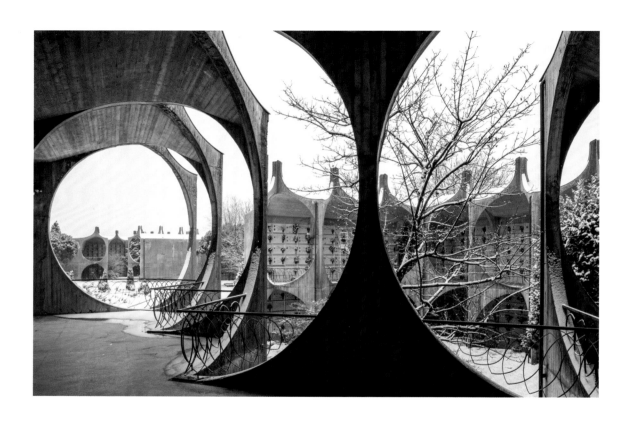

ESTENSIONE DEL CIMITERO MONUMENTALE, BUSTO ARSIZIO
Monumental Cemetery extension, Busto Arsizio

Luigi Ciapparella, 1971

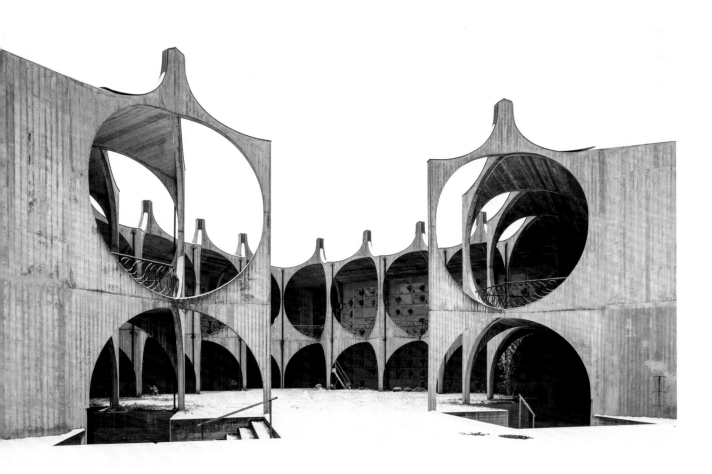

LICEO ARTURO TOSI, BUSTO ARSIZIO
Arturo Tosi high school, Busto Arsizio

Enrico Castiglioni, 1980–4

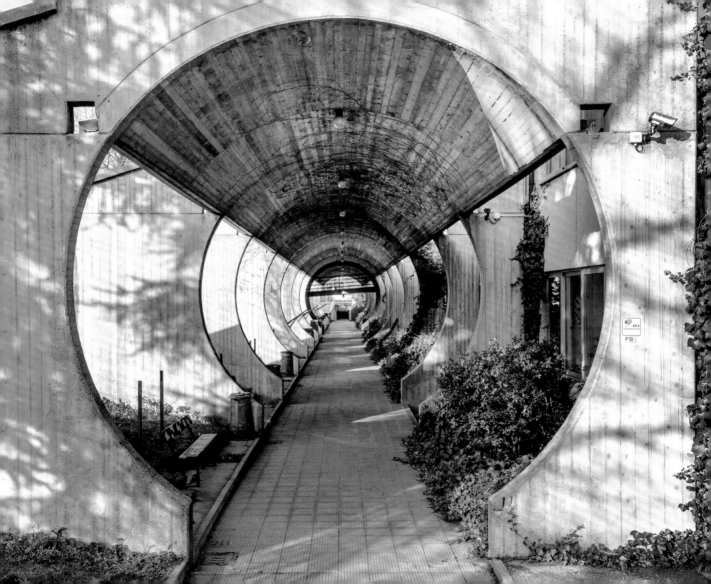

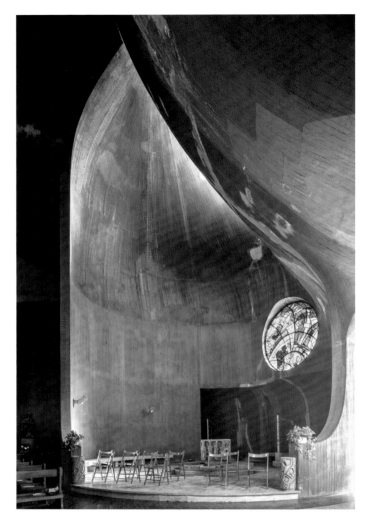

CHIESA DI SAN PAOLO APOSTOLO,
GALLARATE
St Paul the Apostle Church, Gallarate

Benvenuto Villa, Maria Rosa Zibetti Ribaldone, 1971–3

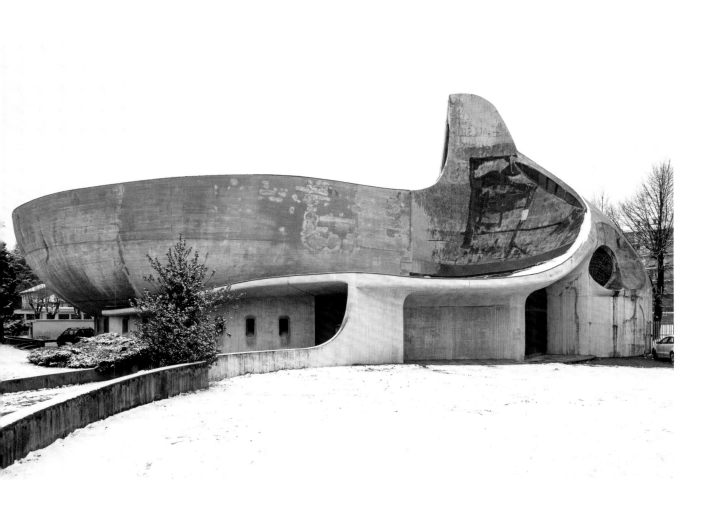

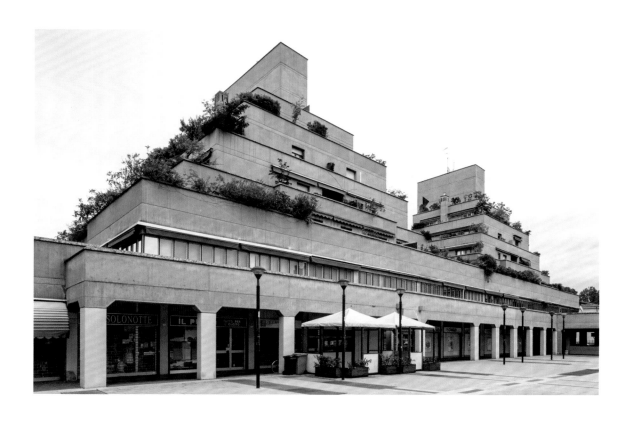

EDIFICIO RESIDENZIALE E COMMERCIALE, CERNUSCO SUL NAVIGLIO
Residential and commercial building, Cernusco sul Naviglio

Cesare Buttè, Maria Clotilde Litta, 1984

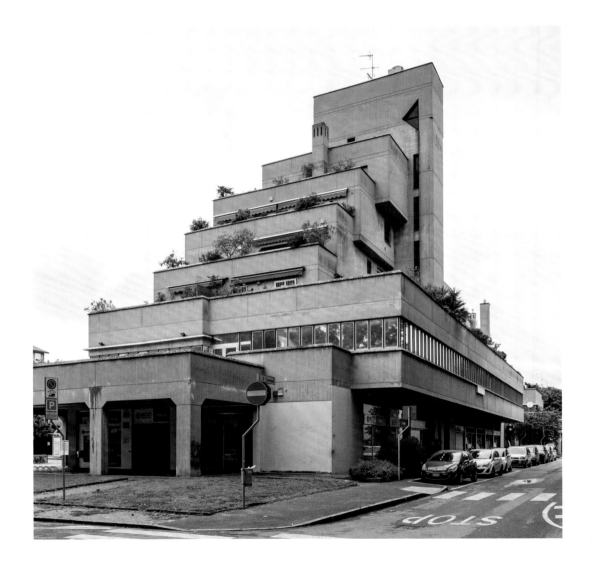

EDIFICIO RESIDENZIALE, PADERNO DUGNANO
Residential building, Paderno Dugnano

Sergio Graziosi, 1984-8

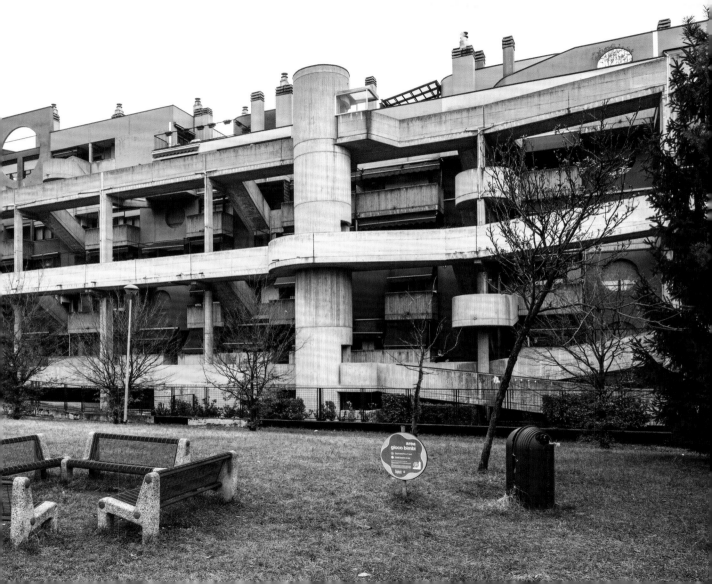

NORTH EAST

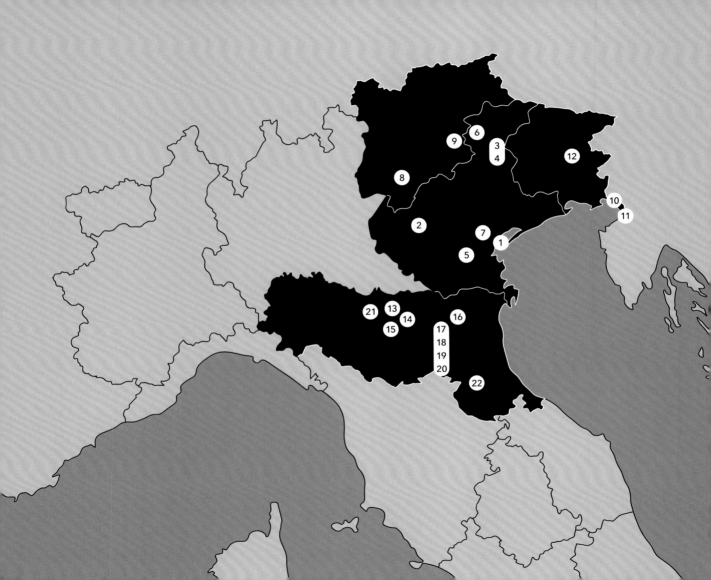

PALASPORT GIOBATTA GIANQUINTO, VENEZIA
Giobatta Gianquinto Sports Hall, Venice

Enrico Capuzzo, Giandomenico Cocco, 1977

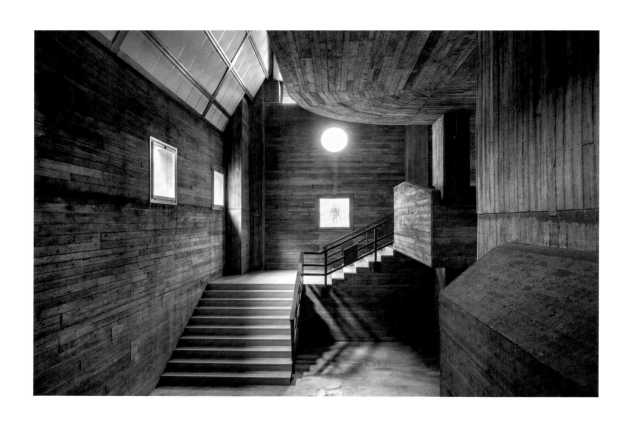

CHIESA DI SAN GIOVANNI BATTISTA, ARZIGNANO
St John the Baptist Church, Arzignano

Giovanni Michelucci, 1967

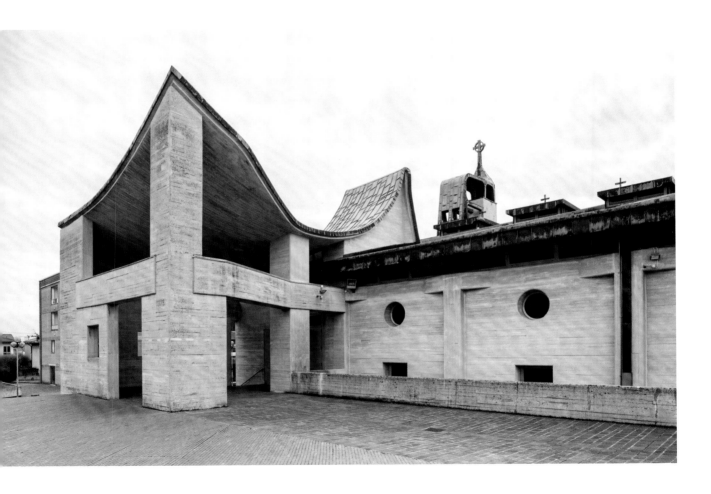

CHIESA DI SANTA MARIA IMMACOLATA, LONGARONE
Saint Mary Immaculate Church, Longarone

Giovanni Michelucci, 1966–82

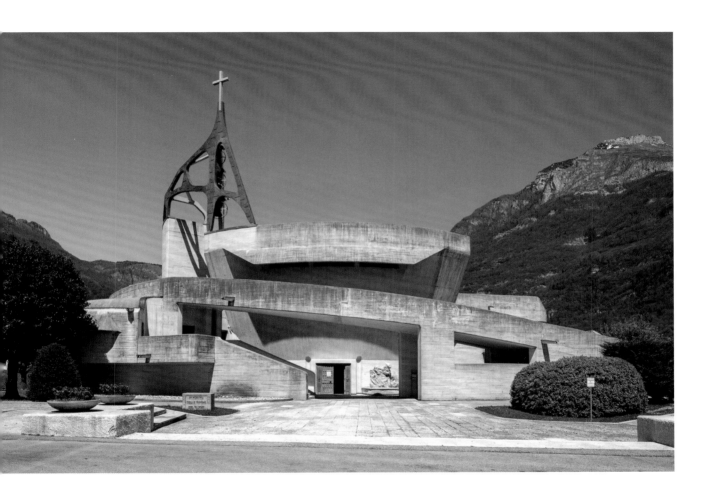

PONTE PEDONALE, LONGARONE
Pedestrian bridge, Longarone

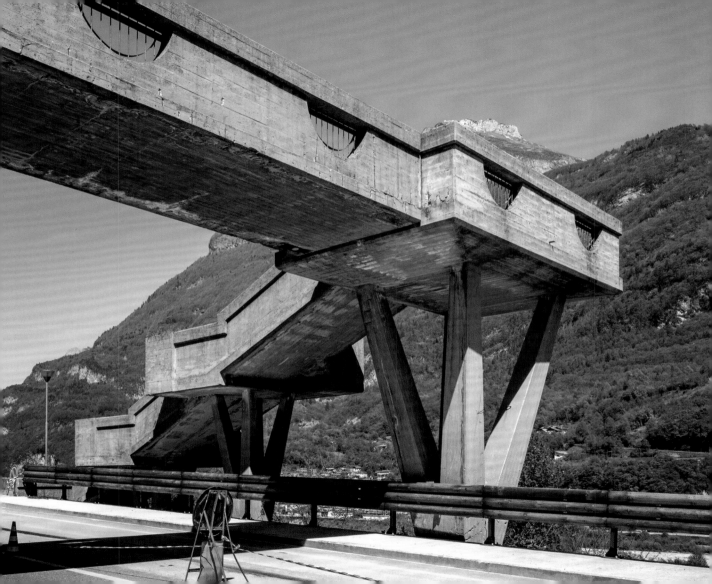

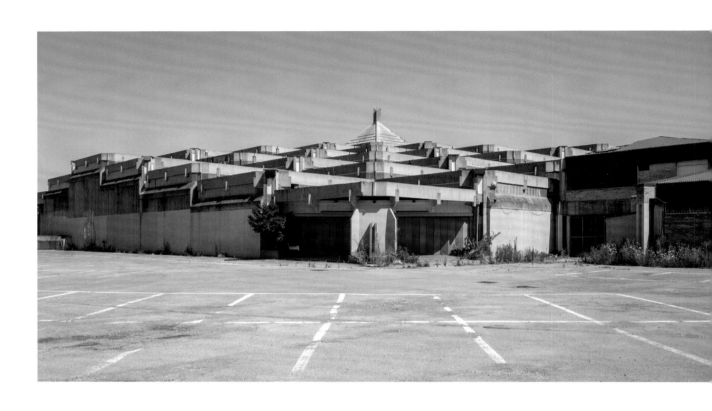

EX FORO BOARIO, PADOVA
Former Cattle Market, Padua

Giuseppe Davanzo, 1965–8

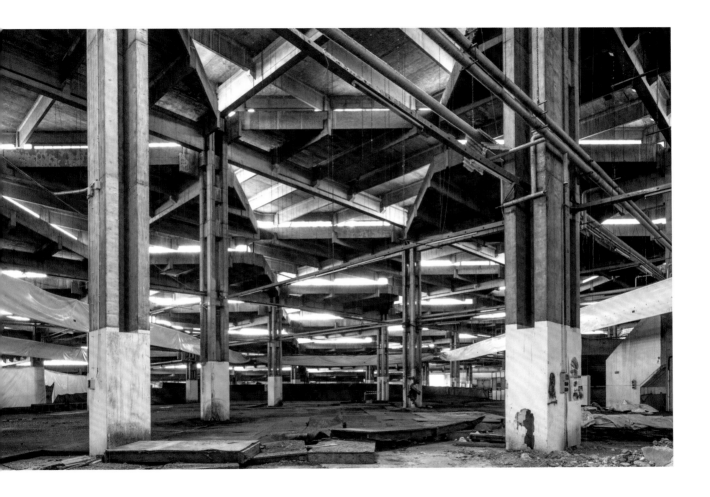

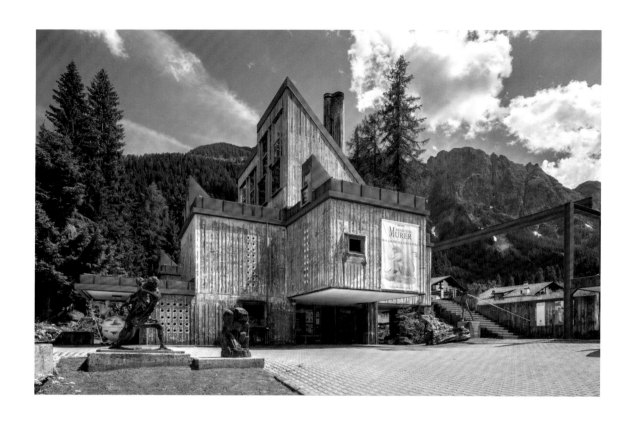

STUDIO-MUSEO AUGUSTO MURER, FALCADE
Studio-Museum Augusto Murer, Falcade

Giuseppe Davanzo, 1970–1

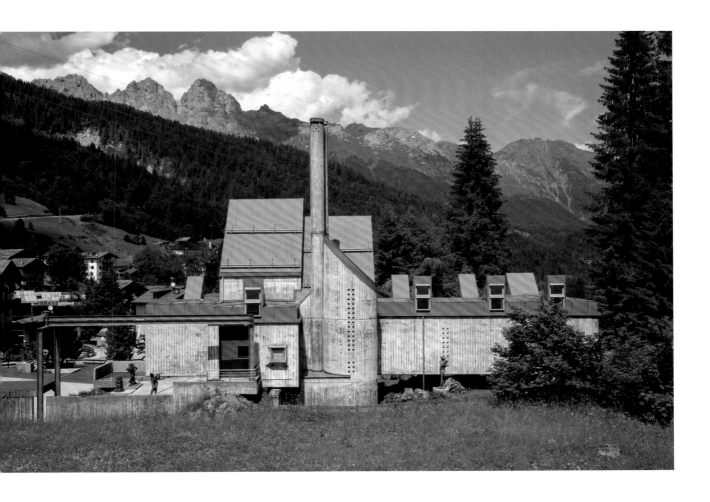

EX SEDE UFFICIO TECNICO, MESTRE
Former technical office, Mestre

Giovanni Trevisan, 1976–7

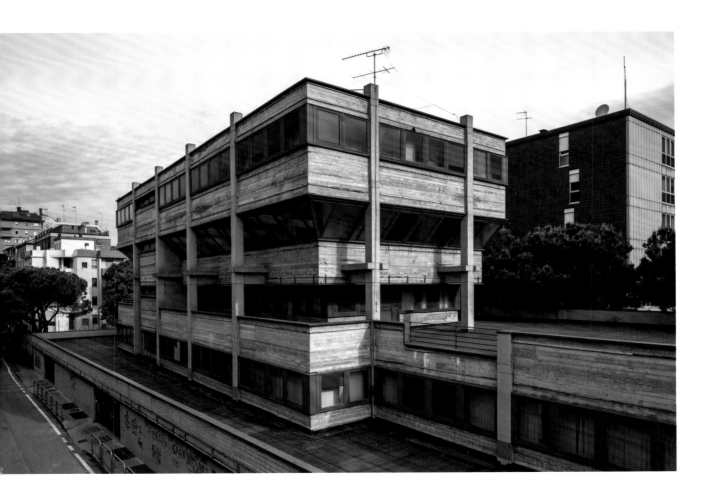

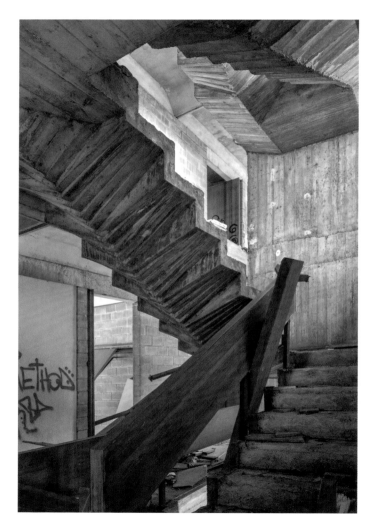

COMPLESSO ANMIL ABBANDONATO,
ROVERETO
Abandoned ANMIL complex, Rovereto

Luciano Perini, 1965

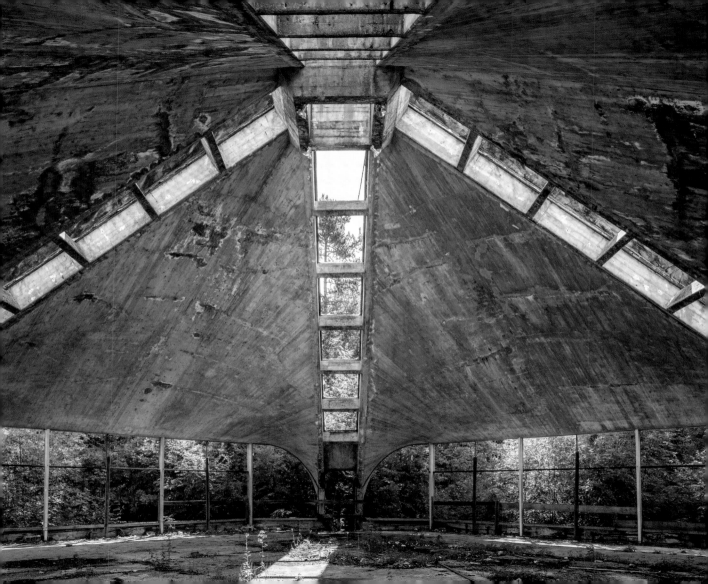

CONDOMINIO FONTANELLE, SAN MARTINO DI CASTROZZA
Fontanelle Apartment Building, San Martino di Castrozza

Bruno Morassutti, Andrew Powers, 1963–6

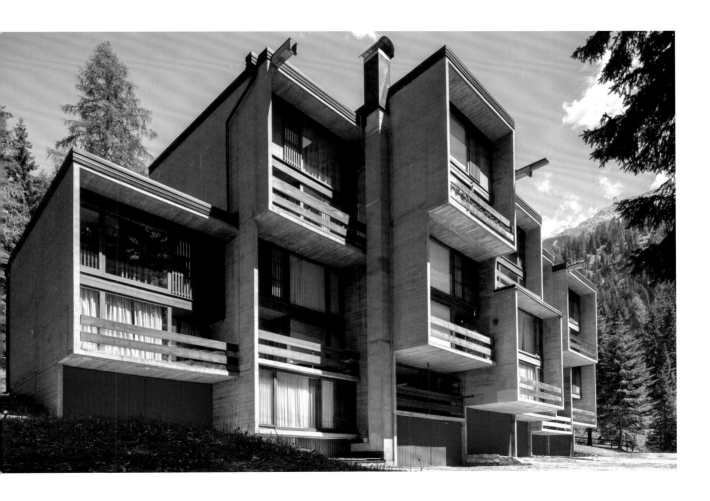

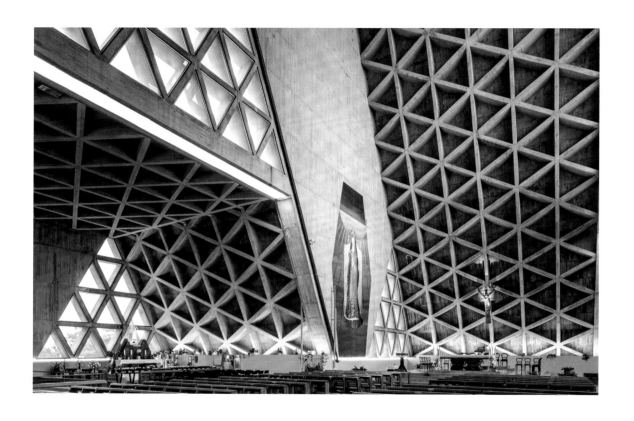

TEMPIO NAZIONALE A MARIA MADRE E REGINA DI MONTE GRISA, TRIESTE
National Temple to Mary, Mother and Queen, Trieste

Antonio Guacci, Sergio Musmeci, 1965

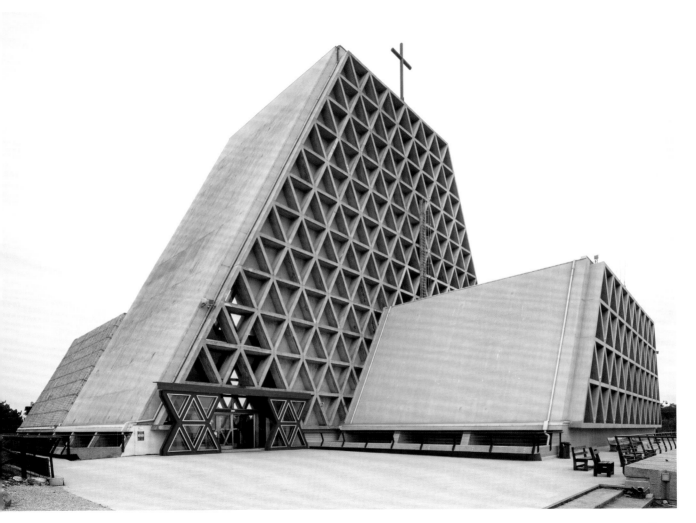

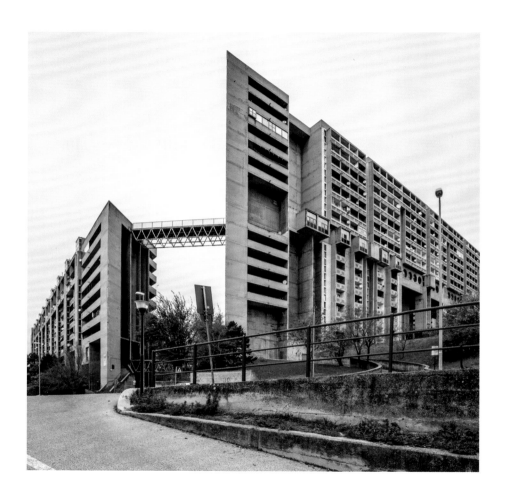

COMPLESSO POPOLARE ROZZOL
MELARA, TRIESTE
Rozzol Melara social housing, Trieste

Carlo Celli, Luciano Celli, Dario Tognon and
others, 1969–82

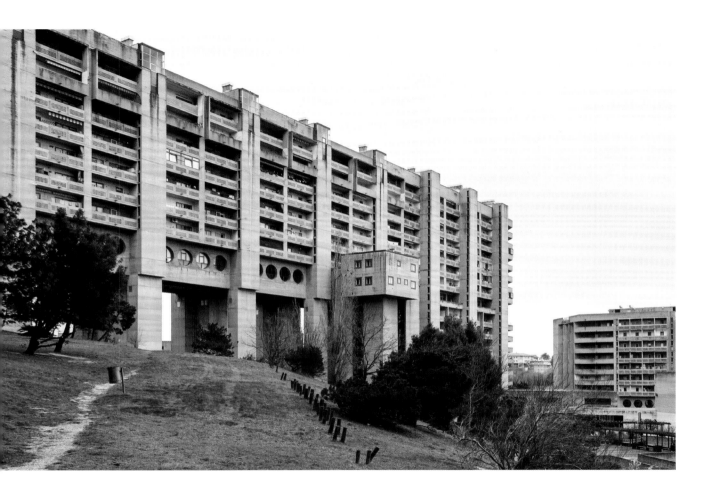

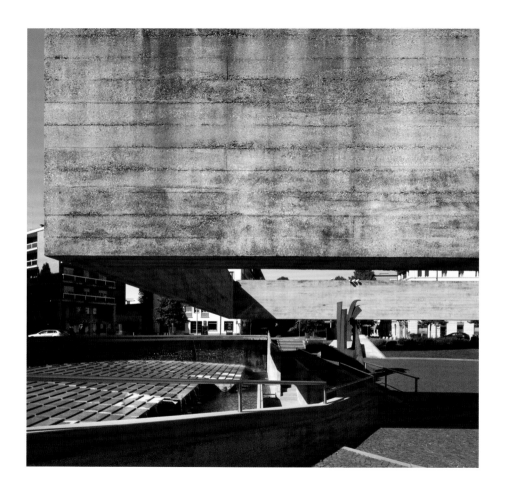

MONUMENTO ALLA RESISTENZA,
UDINE
Monument to the Resistance, Udine

Gino Valle, Federico Marconi, 1959–69

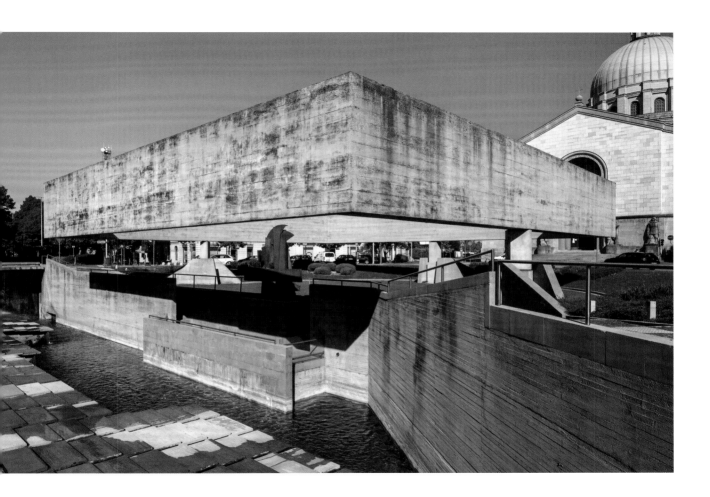

BIBLIOTECA EDMONDO BERSELLI E SCUOLA PRIMARIA GUGLIELMO MARCONI, CAMPOGALLIANO
Edmondo Berselli Library and Guglielmo Marconi Primary School, Campogalliano

Romano Botti, Margherita Marzi Anglani, 1976

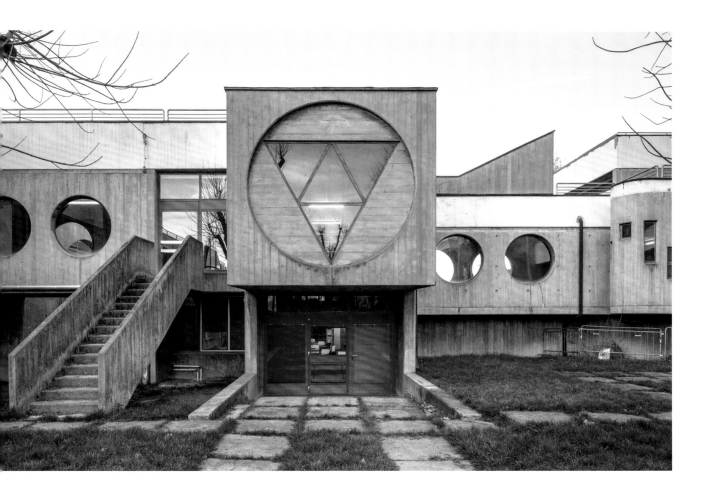

COMPLESSO RESIDENZIALE PIRAMIDI, MODENA
Pyramids residential complex, Modena

Ada Defez, Romano Botti, 1978-81

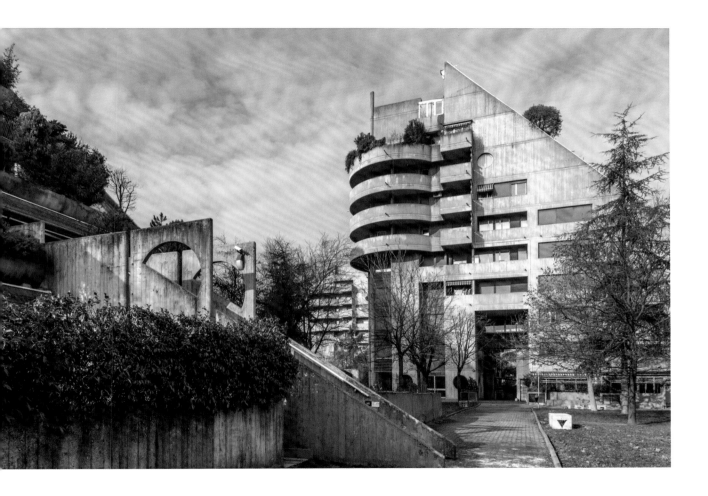

CIMITERO NUOVO URBANO, SASSUOLO
New City Cemetery, Sassuolo

Giorgio Boni, 1975

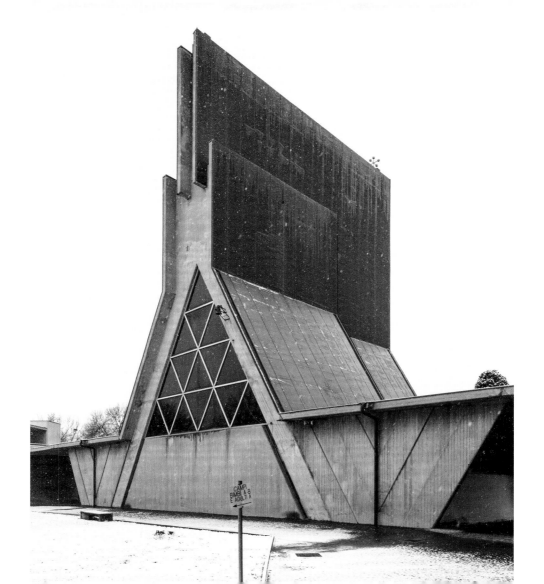

ESTENSIONE DEL CIMITERO COMUNALE, GRANAROLO DELL'EMILIA
City Cemetery extension, Granarolo dell'Emilia

Giorgio Conato, 1980s

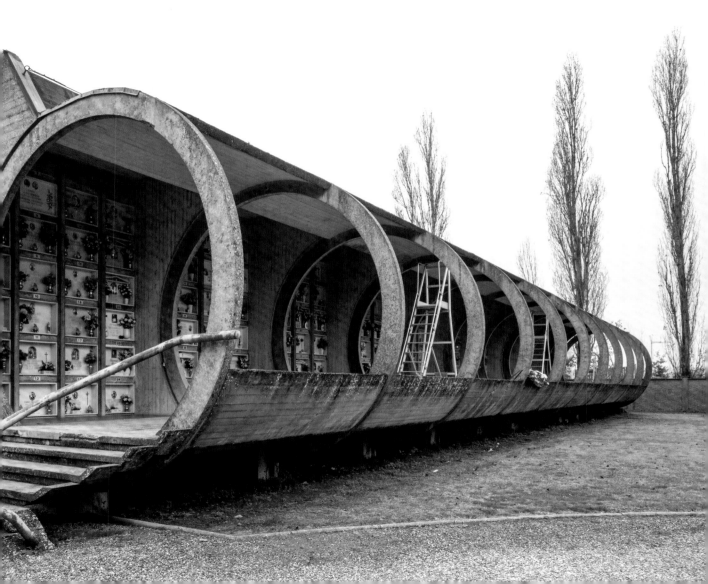

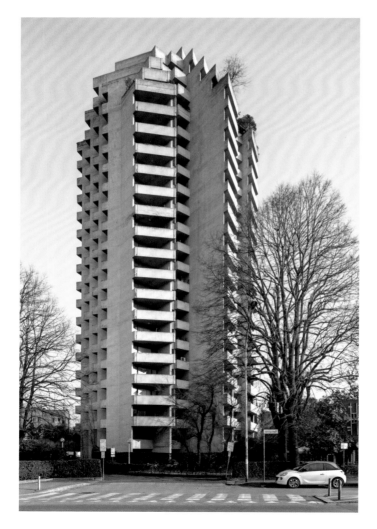

left:
COMPLESSO RESIDENZIALE LE TORRI, BOLOGNA
The Towers residential complex, Bologna

Enzo Zacchiroli, 1980

right:
BIBLIOTECA WALTER BIGIAVI, BOLOGNA
Walter Bigiavi Library, Bologna

Enzo Zacchiroli, 1963–72

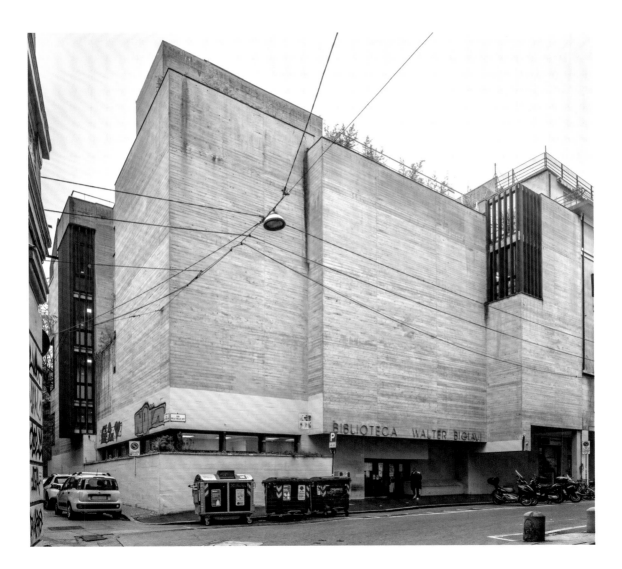

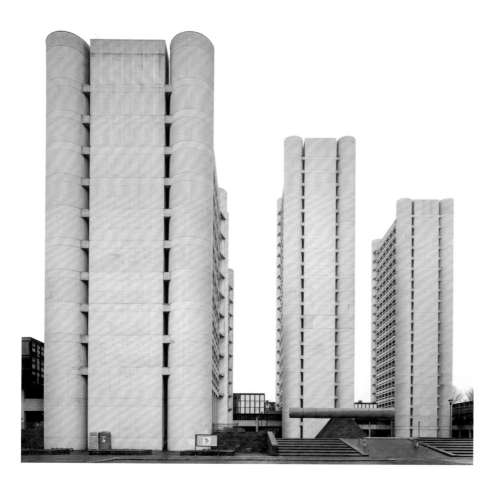

FIERA, BOLOGNA
Fiera District, Bologna

Kenzo Tange, 1972

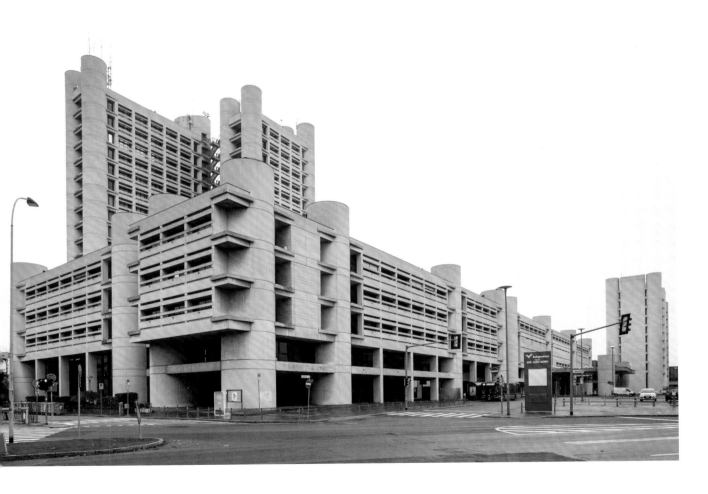

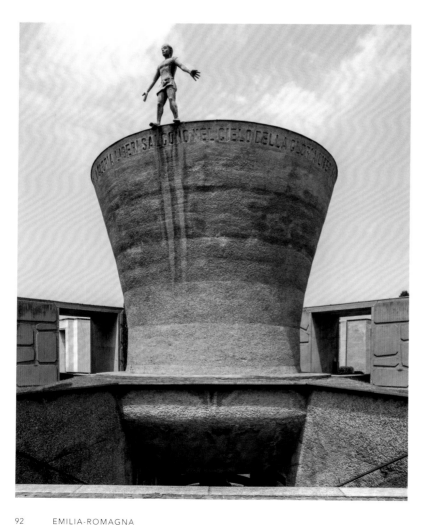

MONUMENTO OSSARIO AI CADUTI PARTIGIANI, BOLOGNA
Ossuary Monument to the Fallen Partisans, Bologna

Piero Bottoni, 1959

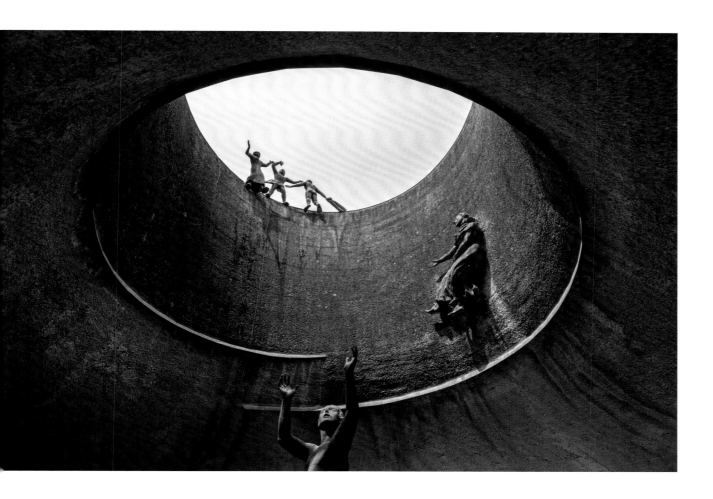

CHIESA DEL BUON PASTORE, REGGIO EMILIA
Good Shepherd Church, Reggio Emilia

Enea Manfredini, 1971–3

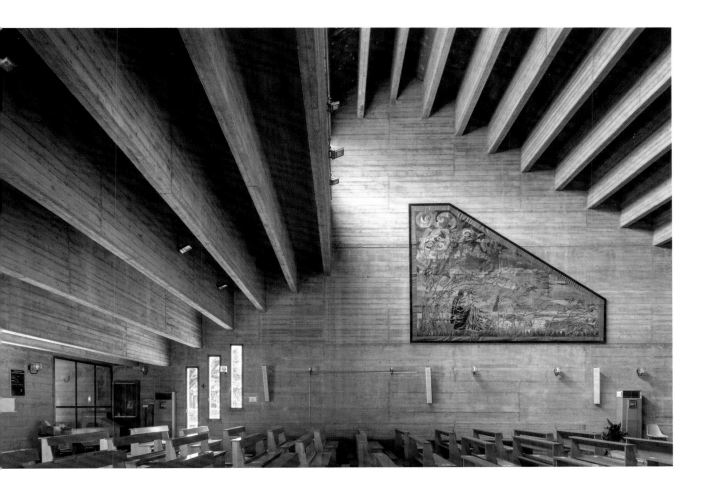

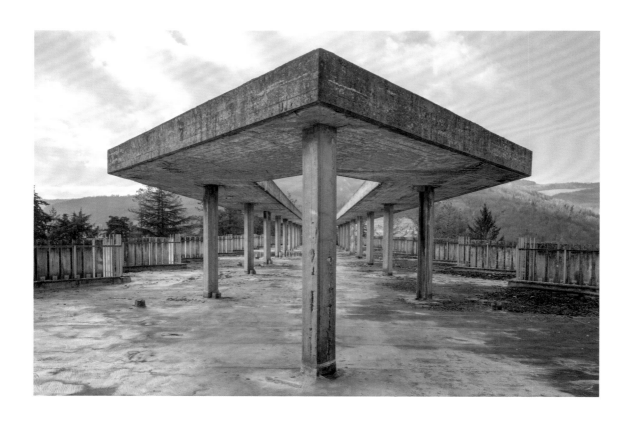

CASA DEL PORTUALE, DOVADOLA
Casa del Portuale, Dovadola

Nanni Zedda, 1963–73

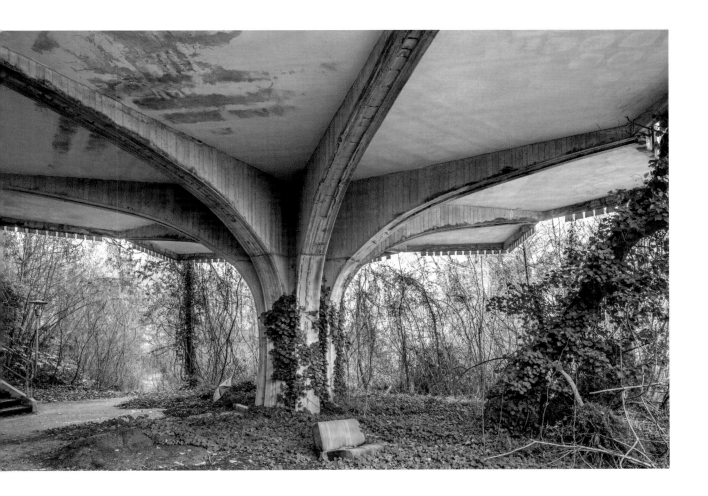

CENTRAL

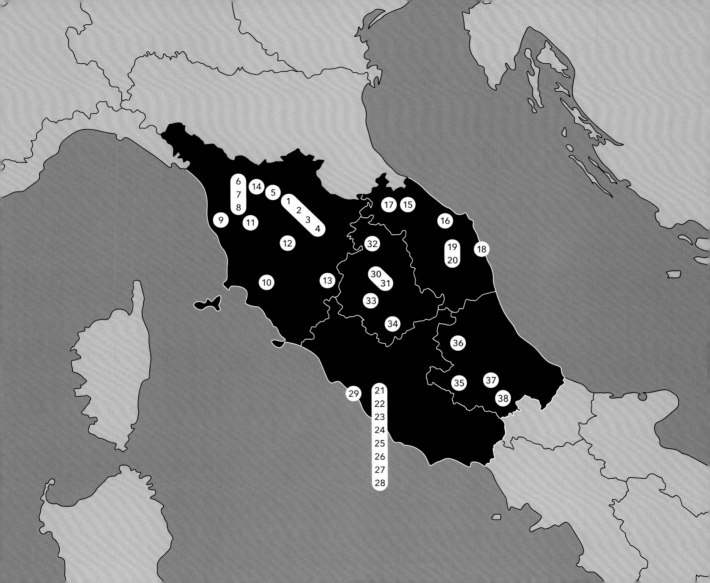

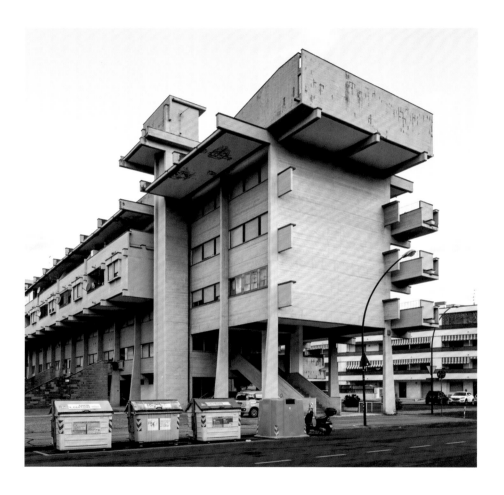

COMPLESSO POPOLARE SORGANE, FIRENZE
Sorgane social housing, Florence

Leonardo Savioli, Leonardo Ricci, 1962–80

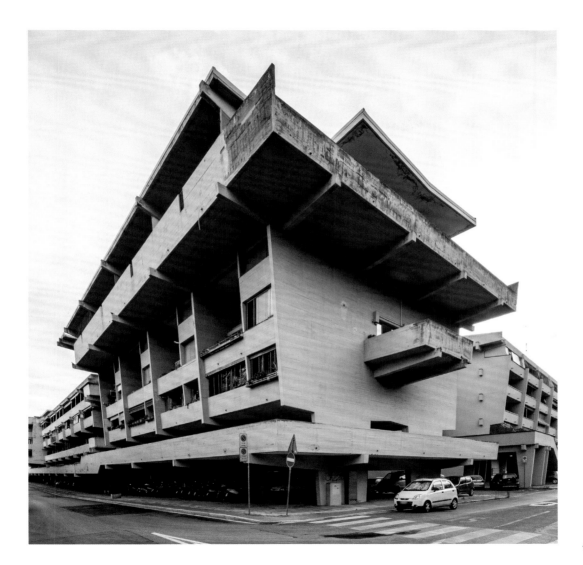

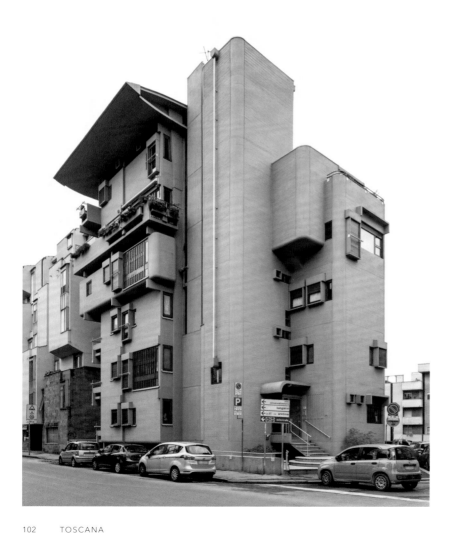

EDIFICIO RESIDENZIALE, FIRENZE
Residential building, Florence

Leonardo Savioli, 1964–7

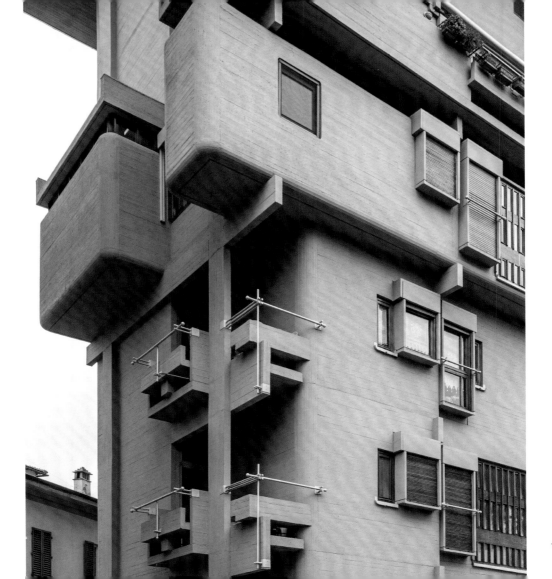

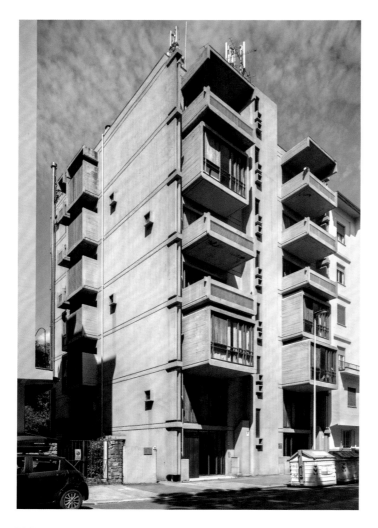

EDIFICIO RESIDENZIALE, FIRENZE
Residential building, Florence

Oreste Poli, 1970s

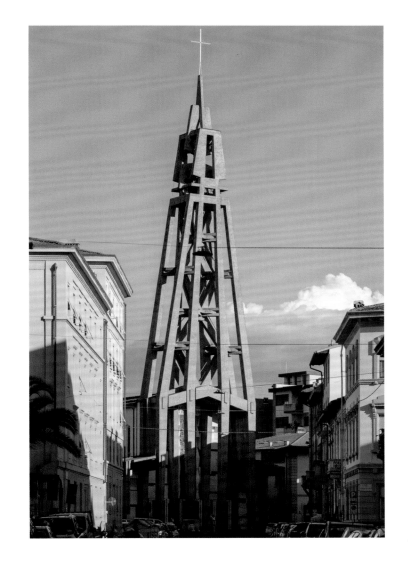

CHIESA DEL SACRO CUORE, FIRENZE
Holy Heart Church, Florence

Lando Bartoli, Lisindo Baldassini, 1956-62

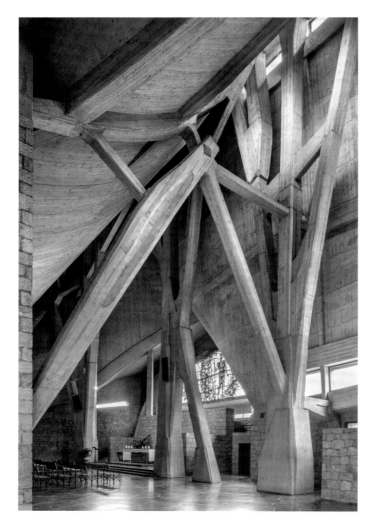

CHIESA DI SAN GIOVANNI BATTISTA,
CAMPI BISENZIO
St John the Baptist Church, Campi Bisenzio

Giovanni Michelucci, 1960–4

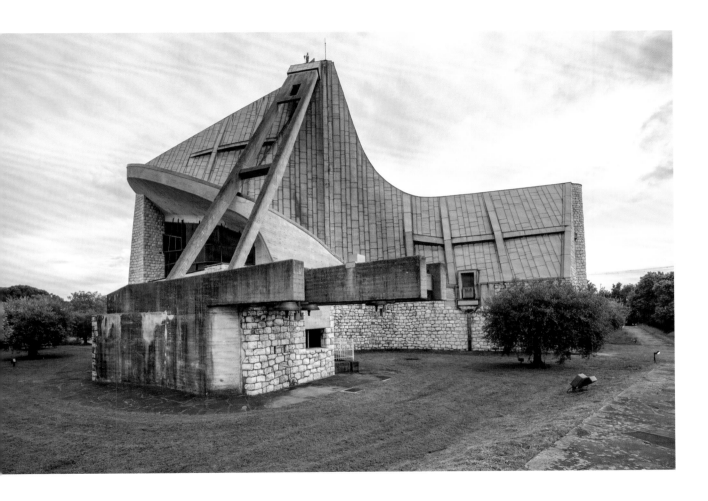

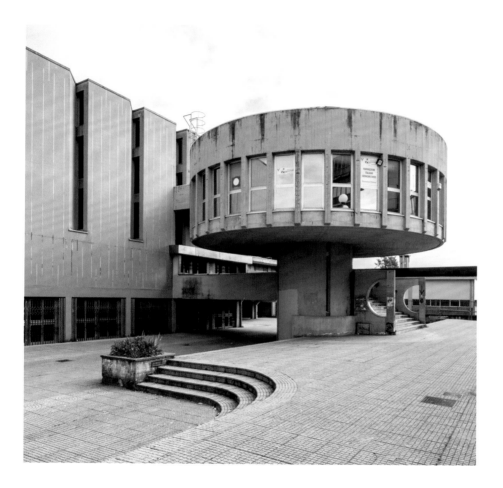

left:
AUDITORIUM DELL'ISTITUTO TECNICO INDUSTRIALE SILVANO FEDI, PISTOIA
Auditorium of the Silvano Fedi high school, Pistoia

Ezio Caizzi, Giuseppina Franzì, 1975–80

right:
RAMPA PER AUTO, PISTOIA
Car ramp, Pistoia

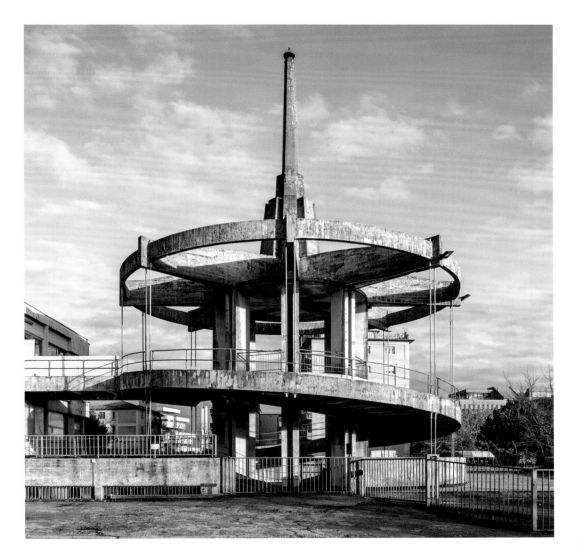

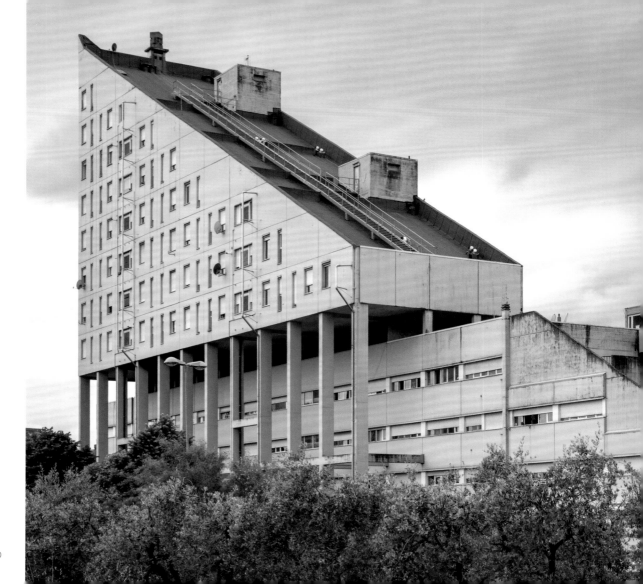

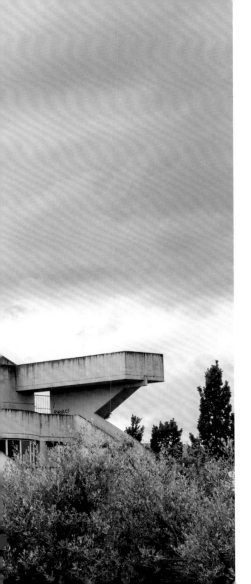

COMPLESSO POPOLARE IACP IL TRIANGOLO, PISTOIA
The Triangle IACP social housing, Pistoia

Leonardo Savioli and others, 1982–6

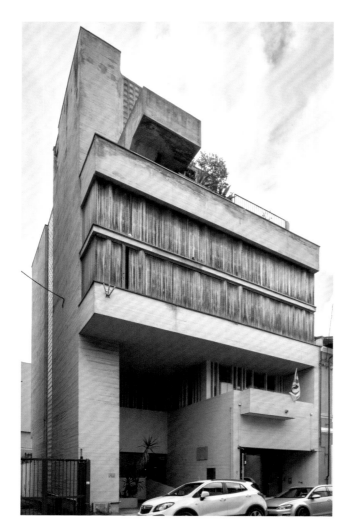

left:
EX SEDE PARTITO COMUNISTA ITALIANO, PISA
Former local headquarters of the Italian Communist Party,
Pisa

Francesco Tomassi, Roberto Mariani, 1964-7

right:
BANCA, MASSA MARITTIMA
Bank, Massa Marittima

Sergio Manetti, 1980

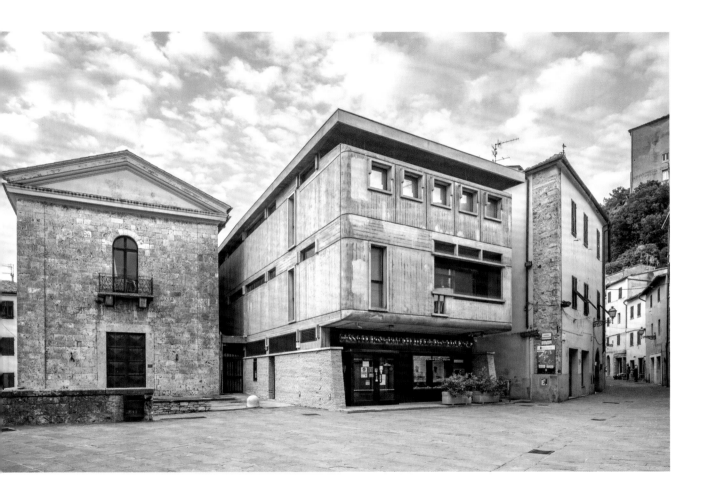

CASA DEL POPOLO – CIRCOLO ARCI PANNOCCHIA, PONTE A EGOLA
People's House – Social club ARCI Pannocchia, Ponte a Egola

Bona Pellini Arzelà, 1976

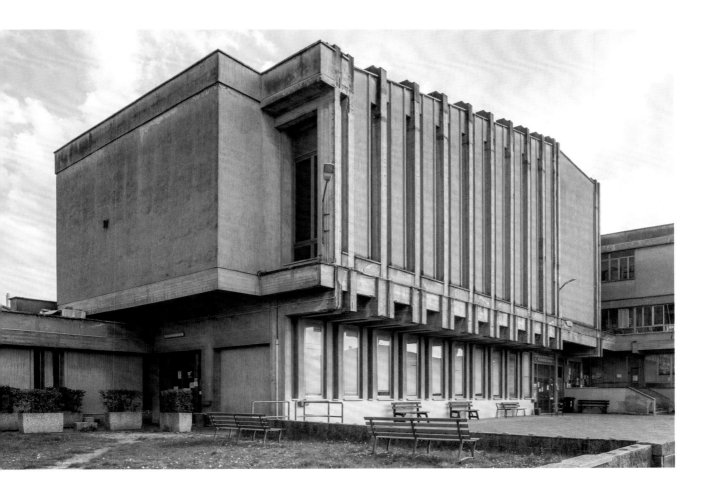

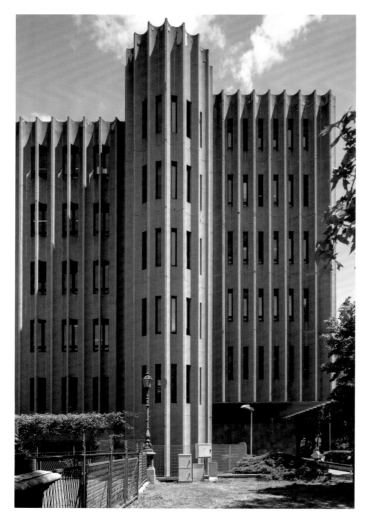

PALAZZO DI GIUSTIZIA, SIENA
Courthouse, Siena

Pierluigi Spadolini, 1968–78

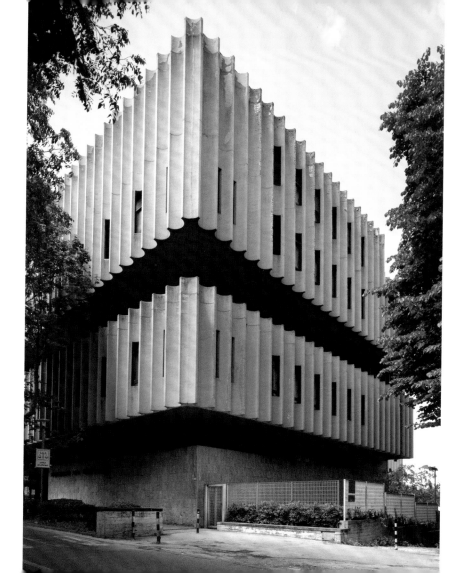

CHIESA DI SANT'ALBERTO, SARTEANO
St Alberto Church, Sarteano

Giancarlo Petrangeli, Sergio Musmeci, 1966-72

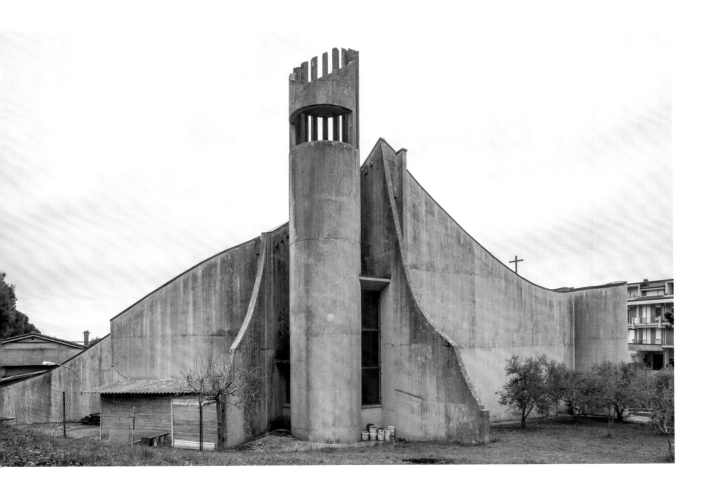

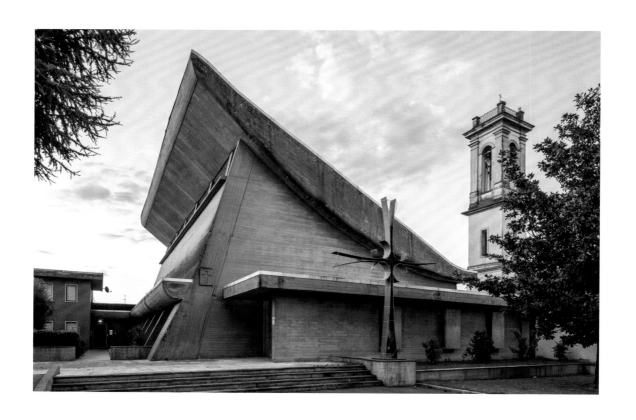

CHIESA DI SAN SILVESTRO, TOBBIANA, PRATO
St Sylvester Church, Tobbiana, Prato

Roberto Nardi, Lorenzo Cecchi, 1974

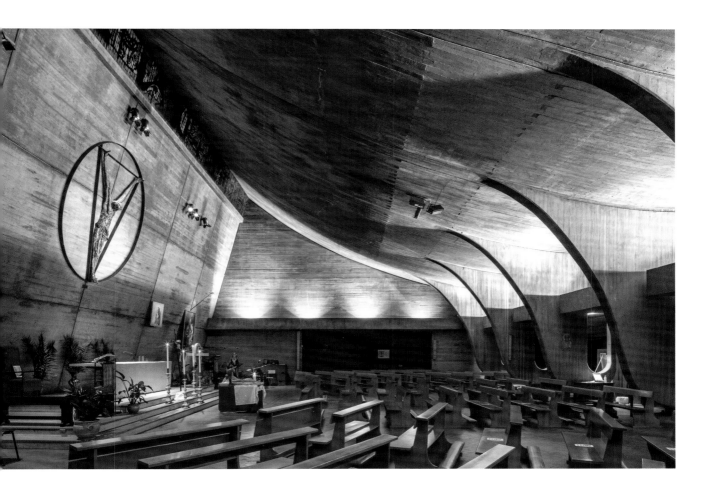

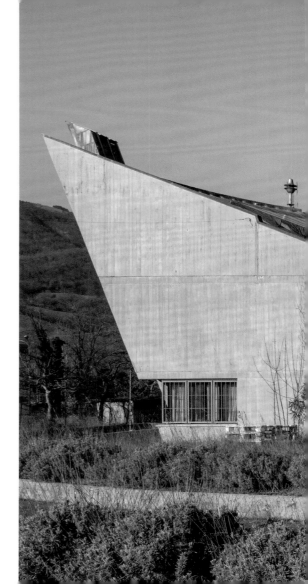

CHIESA DI SANTA MARIA DEL CARMINE,
FOSSOMBRONE
St Mary of Mount Carmel, Fossombrone

Gianni Lamedica, 1978–81

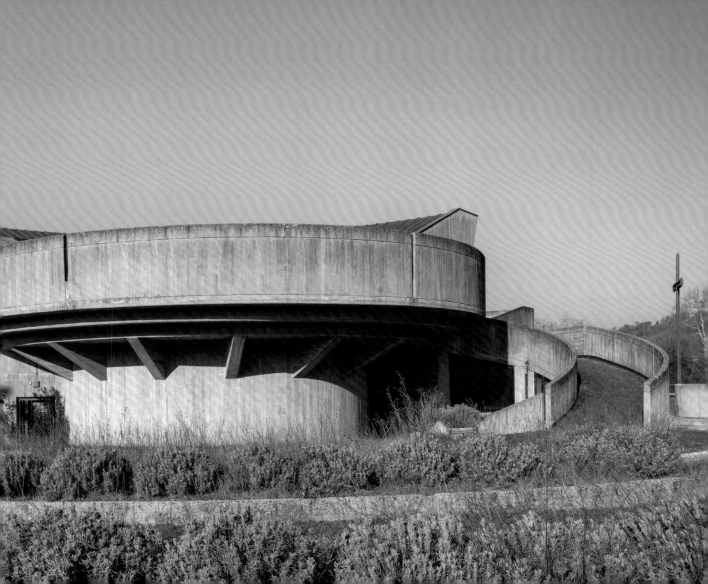

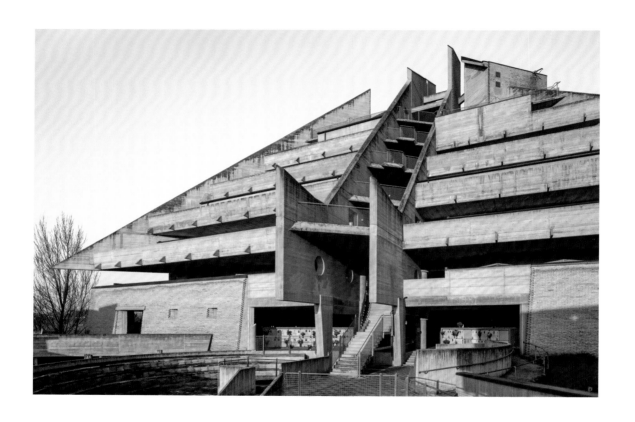

ESTENSIONE DEL CIMITERO, JESI
Cemetery extension, Jesi

Leonardo Ricci, 1984-94

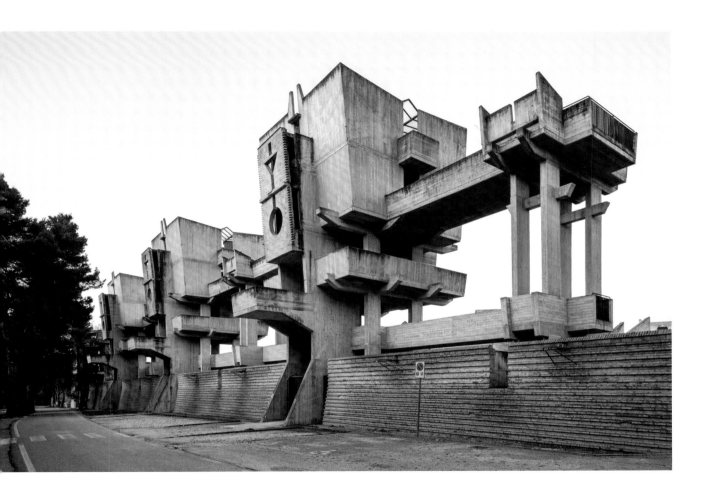

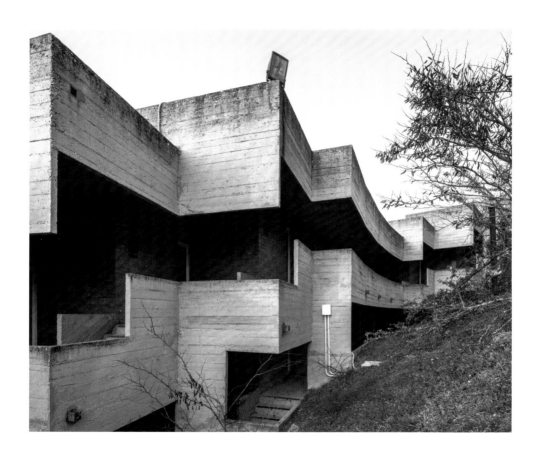

COLLEGIO UNIVERSITARIO IL COLLE, URBINO
Il Colle University College, Urbino

Giancarlo De Carlo, 1962–6

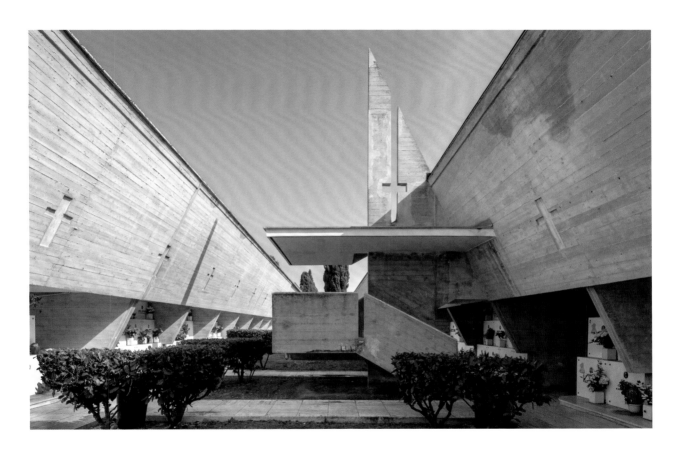

ESTENSIONE DEL CIMITERO, PORTO SANT'ELPIDIO
Cemetery extension, Porto Sant'Elpidio

Filippo Mariucci, 1988–90

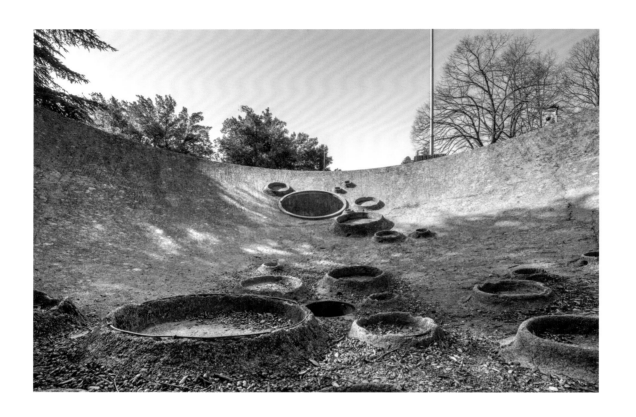

MONUMENTO ALLA RESISTENZA, MACERATA
Monument to the Resistance, Macerata

Gruppo Marche (Paolo Castelli, Luigi Cristini, Romano Pellei), 1969

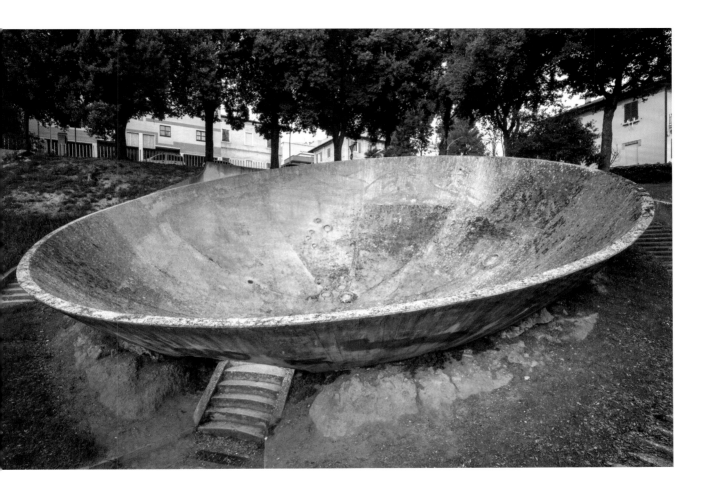

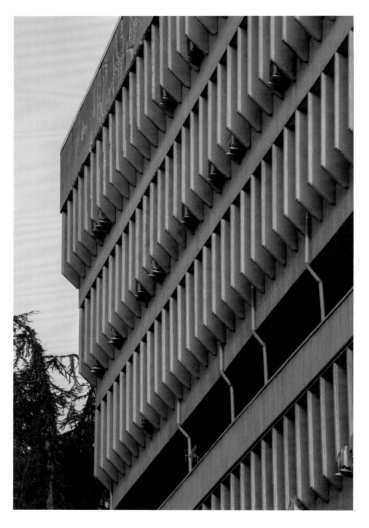

UFFICI GIUDIZIARI, MACERATA
Courthouse, Macerata

Alfredo Lambertucci, Francesco Scuterini, 1967–73

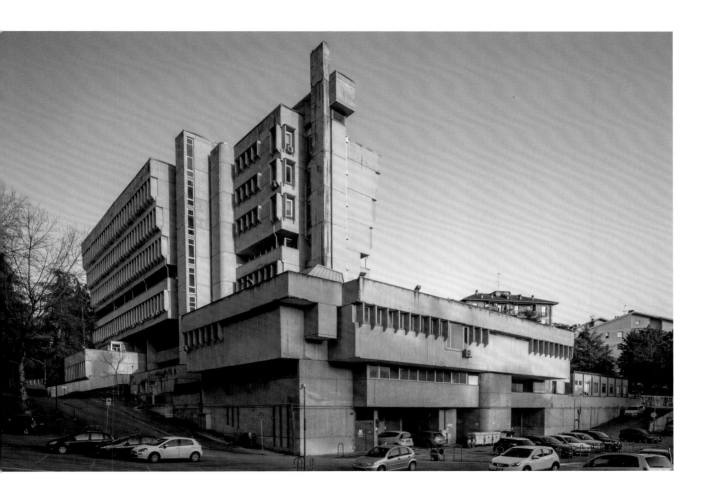

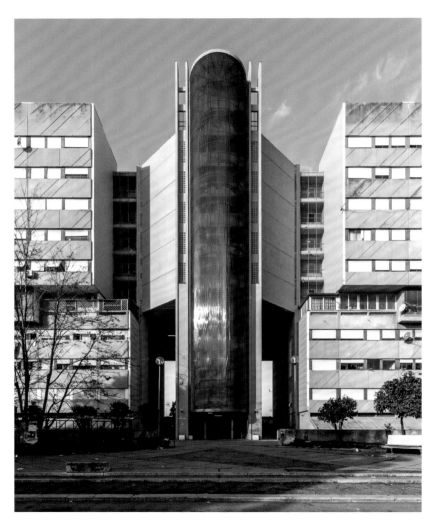

COMPLESSO POPOLARE CORVIALE, ROMA
Corviale social housing, Rome

Mario Fiorentino, Federico Gorio, Piero Maria Lugli,
Giulio Sterbini, Michele Valori, 1972-84

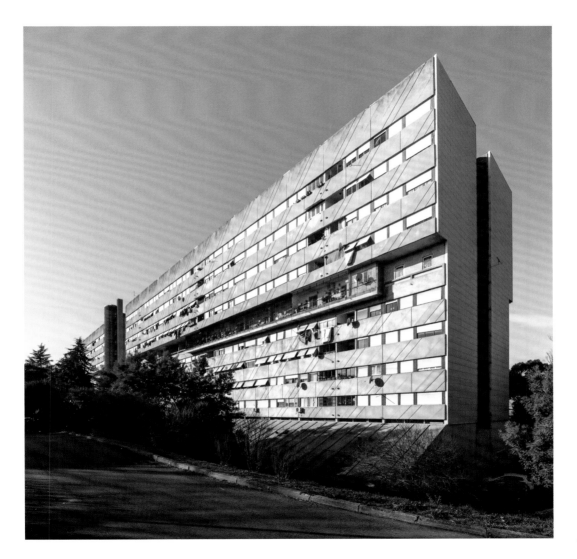

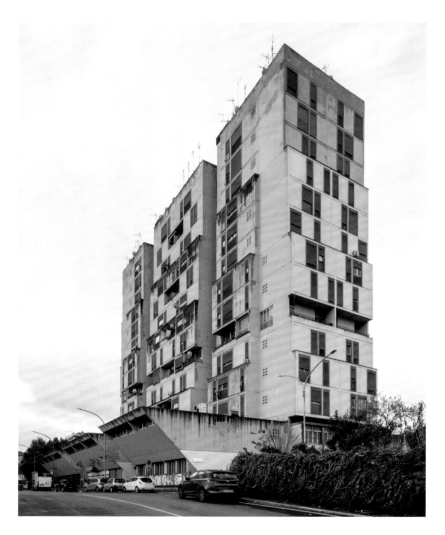

left:
**COMPLESSO POPOLARE IACP VALLE
AURELIA, ROMA**
Valle Aurelia IACP social housing, Rome

Nicola Di Cagno, 1974

right:
**COMPLESSO POPOLARE IACP TOR
SAPIENZA, ROMA**
Tor Sapienza IACP social housing, Rome

Alberto Gatti, Aldo Ferri, Sara Rossi, Ettore Sebasti,
Pier Luigi Carci, Riccardo Wallach, Diambra De Sanctis,
1974-9

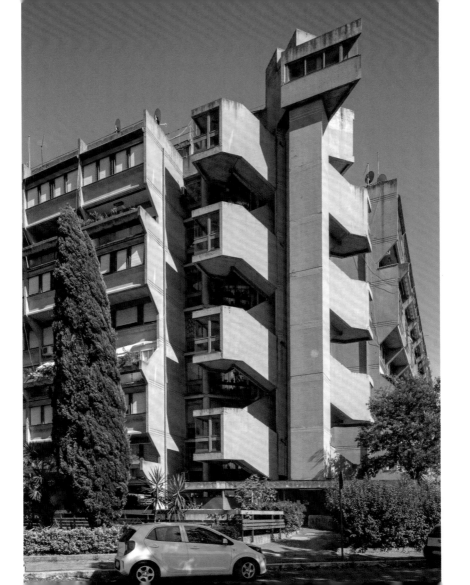

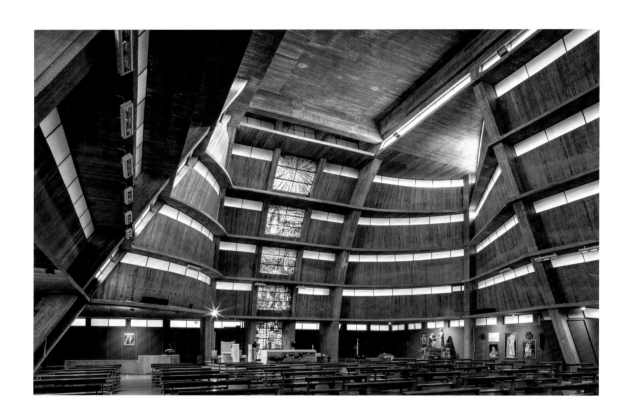

CHIESA DI SANTA MARIA DELLA VISITAZIONE, ROMA
St Mary of the Visitation, Rome

Saverio Busiri Vici, 1965–71

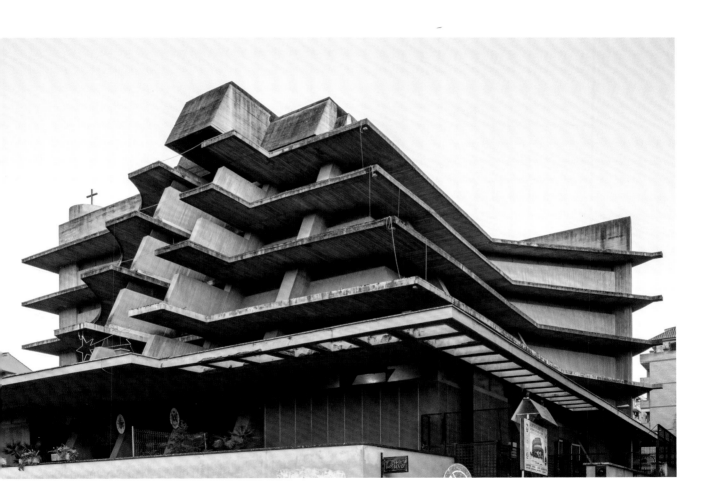

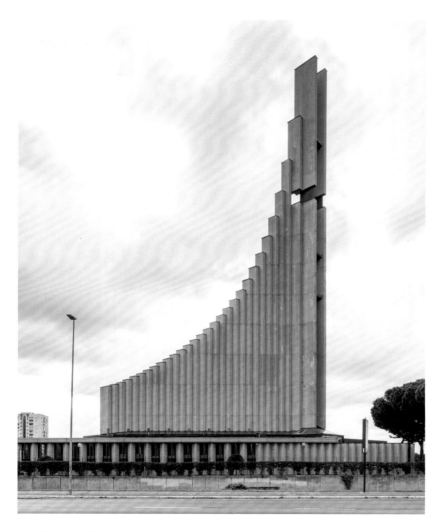

left:
CHIESA DI SANTA MARIA MADRE DEL REDENTORE, ROMA
St Mary, Mother of the Redeemer Church, Rome

Pierluigi Spadolini, Riccardo Morandi, 1987

right:
CHIESA DI SAN MATTIA, ROMA
St Matthias Church, Rome

Ignazio Breccia Fratadocchi, 1976–80

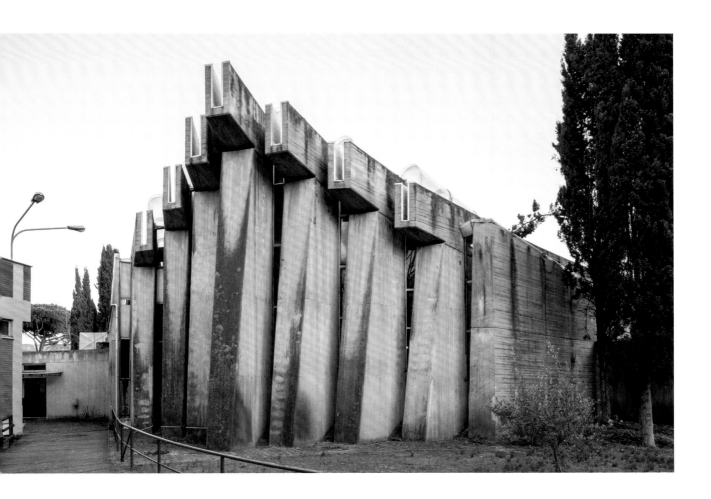

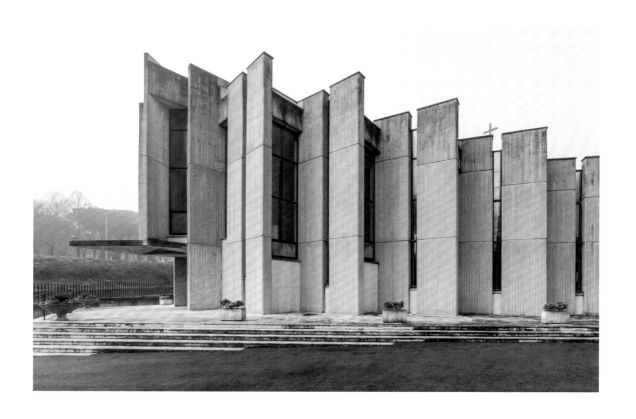

CHIESA DI SAN CRISPINO DA VITERBO, ROMA
St Crispinus of Viterbo, Rome

Aldo Ortolani, 1990

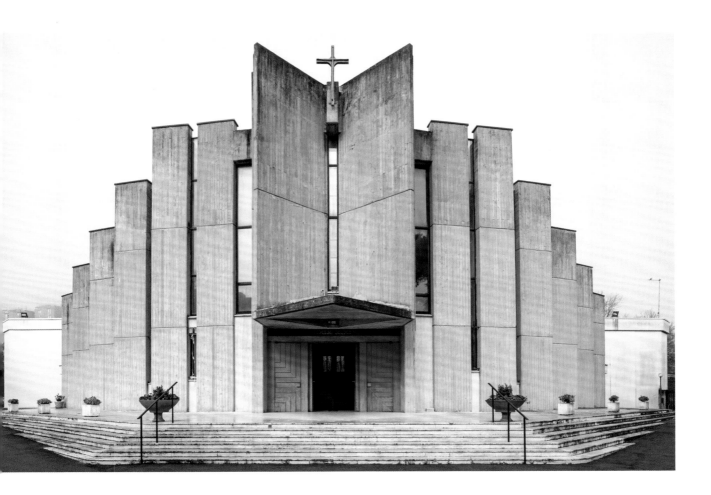

AMBASCIATA DEL REGNO UNITO, ROMA
British Embassy, Rome

Sir Basil Spence, 1971

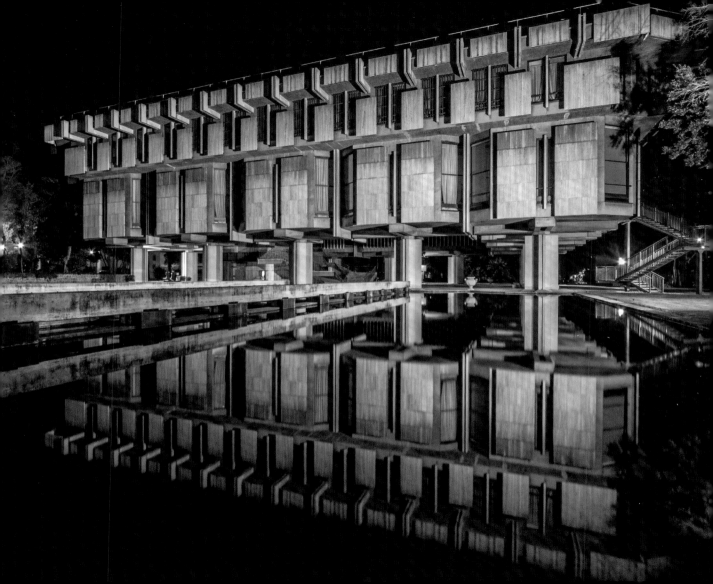

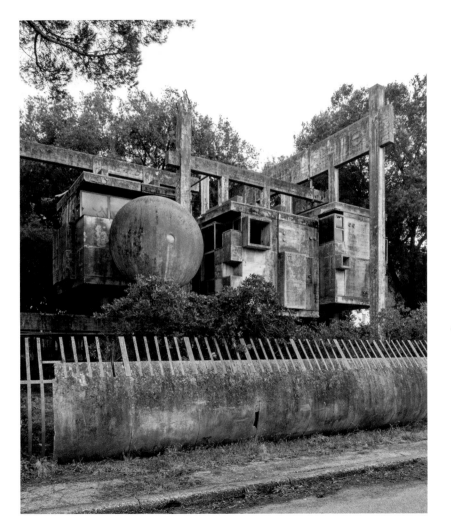

CASA ALBERO, FREGENE
Tree House, Fregene

Giuseppe Perugini, Raynaldo Perugini,
Uga de Plaisant, 1968–71

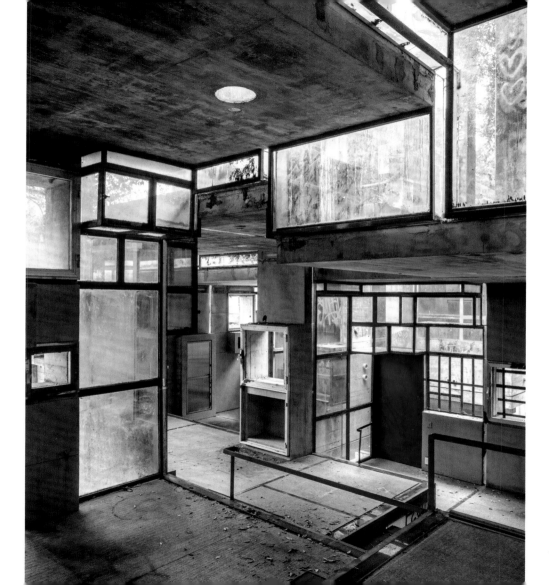

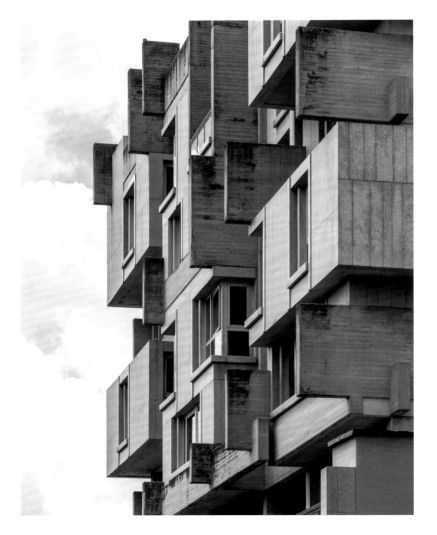

CAMERA DI COMMERCIO, PERUGIA
Chamber of Commerce, Perugia

Claudio Longhi, Giuseppe Tosti, 1976–9

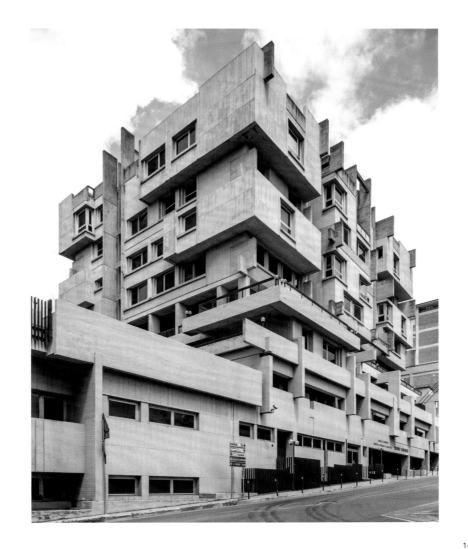

CIMITERO PONTE DELLA PIETRA, PERUGIA
Ponte della Pietra Cemetery, Perugia

Alberto Donti, 1986-7

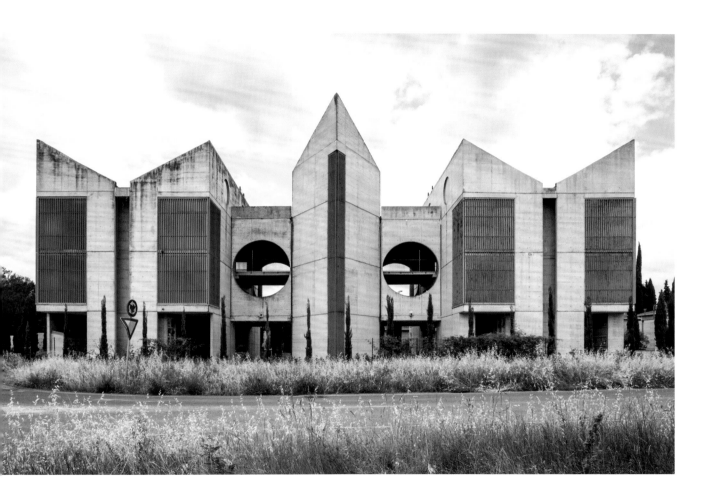

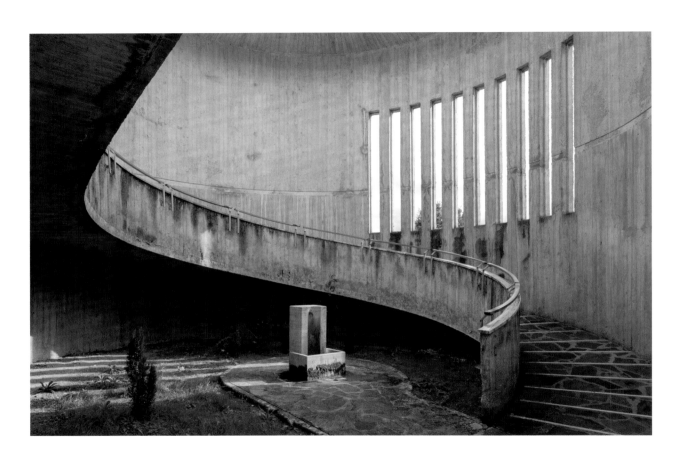

ESTENSIONE DEL CIMITERO, UMBERTIDE
Cemetery extension, Umbertide

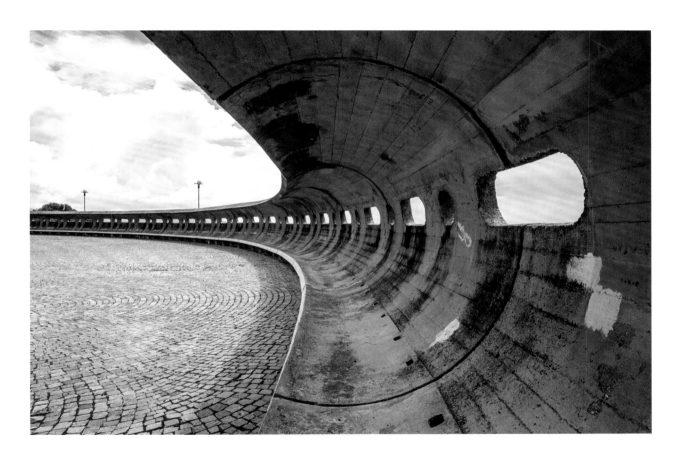

ARREDO URBANO, COLLEVALENZA, TODI
Urban furniture, Collevalenza, Todi

Julio Lafuente, 1953-74

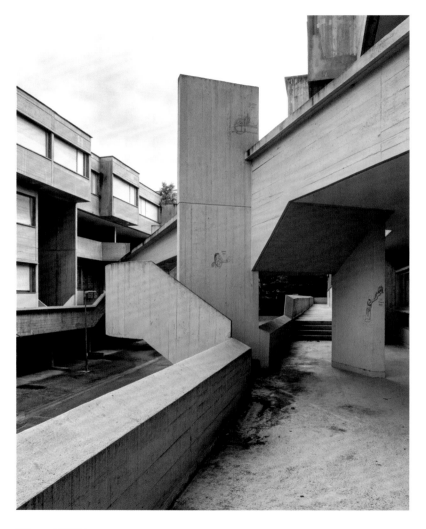

COMPLESSO POPOLARE VILLAGGIO
MATTEOTTI, TERNI
Villaggio Matteotti social housing, Terni

Giancarlo De Carlo, 1969–75

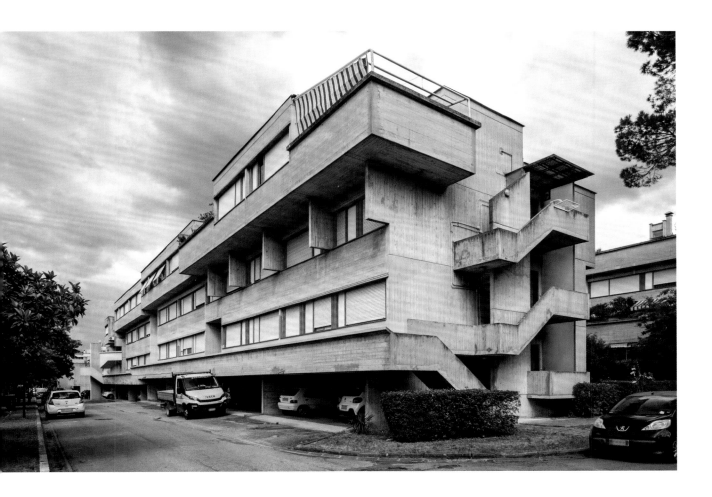

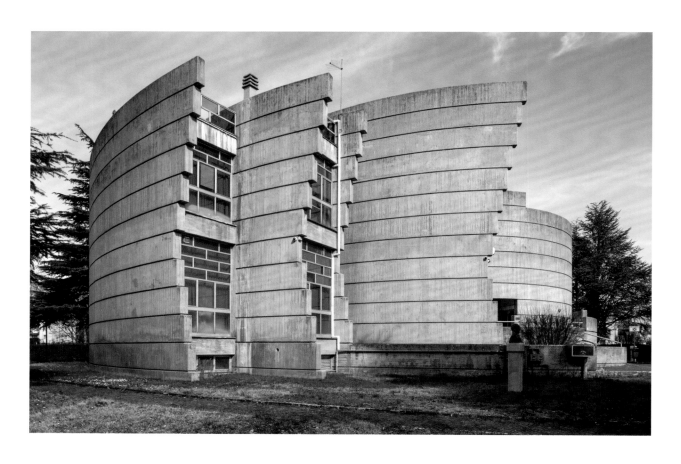

BIBLIOTECA, AVEZZANO
Library, Avezzano

Paolo Portoghesi, Vittorio Gigliotti, 1969-82

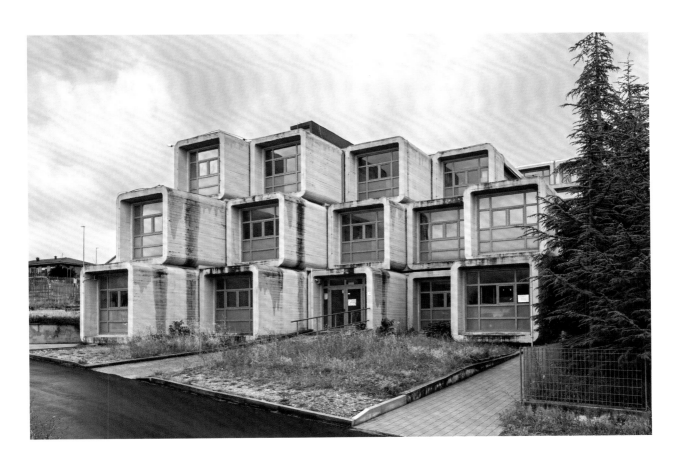

ISTITUTO D'ISTRUZIONE SUPERIORE AMEDEO D'AOSTA, L'AQUILA
Amedeo d'Aosta high school, L'Aquila

Paolo Portoghesi, 1975–80

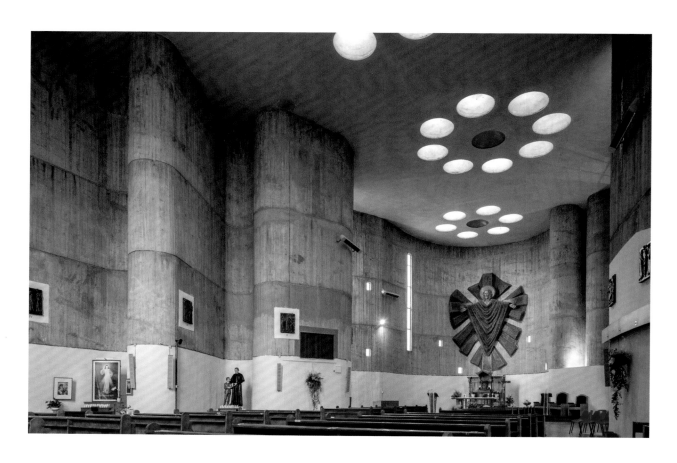

CHIESA DI CRISTO RE, SULMONA
Christ the King Church, Sulmona

Carlo Mercuri, 1969–73

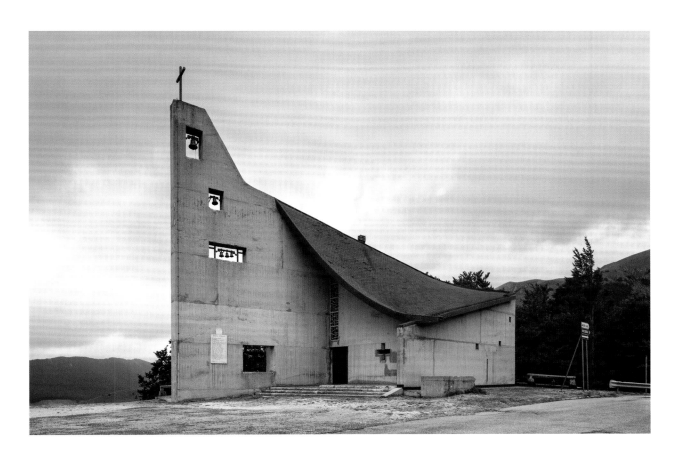

CAPPELLA DELLA MADONNA DELLA NEVE, ROCCARASO
Mary of the Snow Chapel, Roccaraso

Vincenzo Monaco, Carlo Mercuri, 1965–71

SOUTH

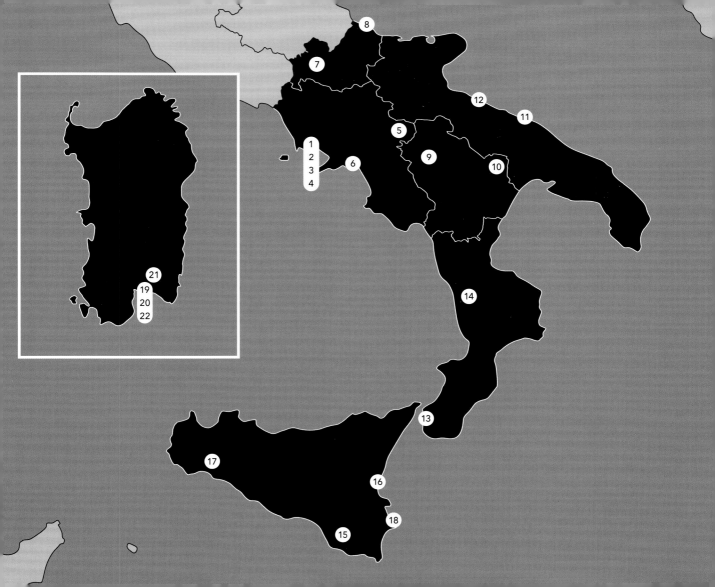

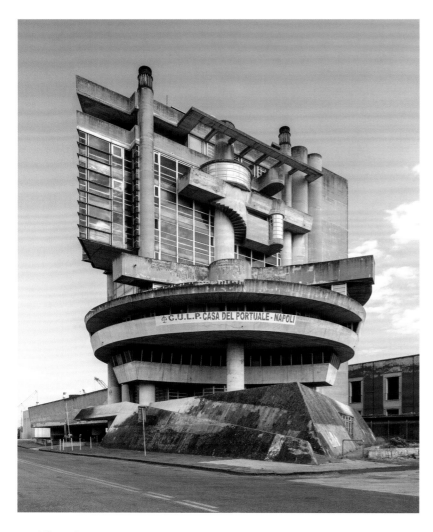

CASA DEL PORTUALE, NAPOLI
Casa del Portuale, Naples

Aldo Loris Rossi, 1969–81

overleaf:
COMPLESSO POPOLARE LE VELE, NAPOLI
Le Vele social housing, Naples

Franz Di Salvo, 1962–75

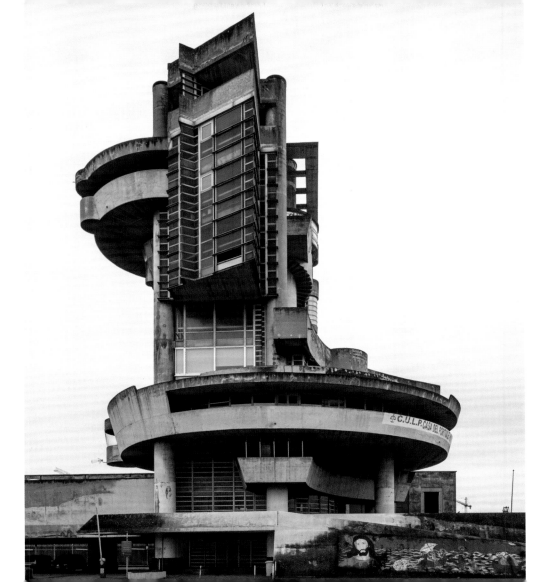

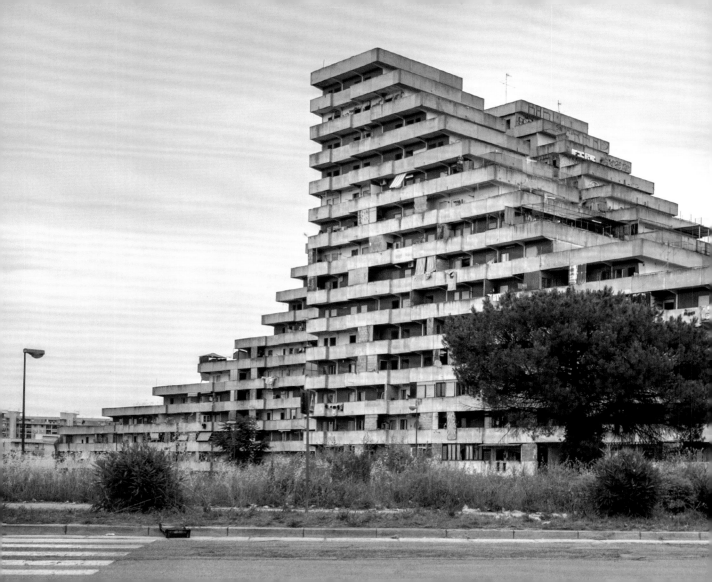

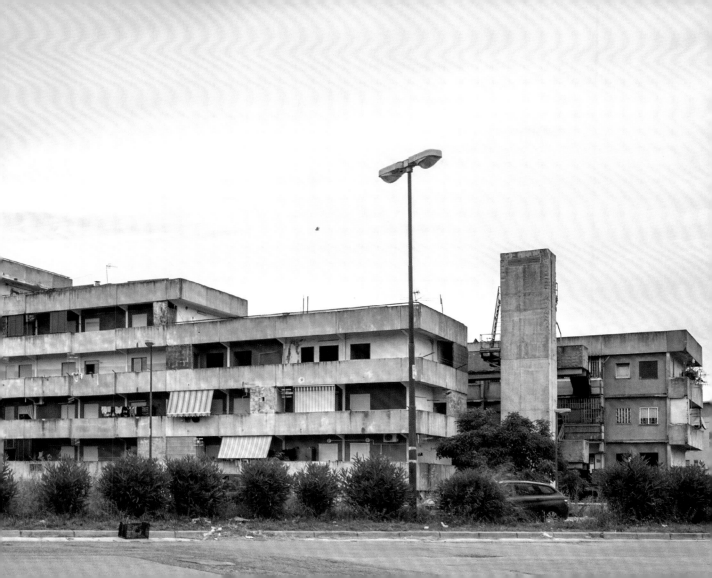

TERMINAL CIRCUMVESUVIANA, NAPOLI
Circumvesuviana railway terminal, Naples

Giulio De Luca, Arrigo Marsiglia, 1972-8

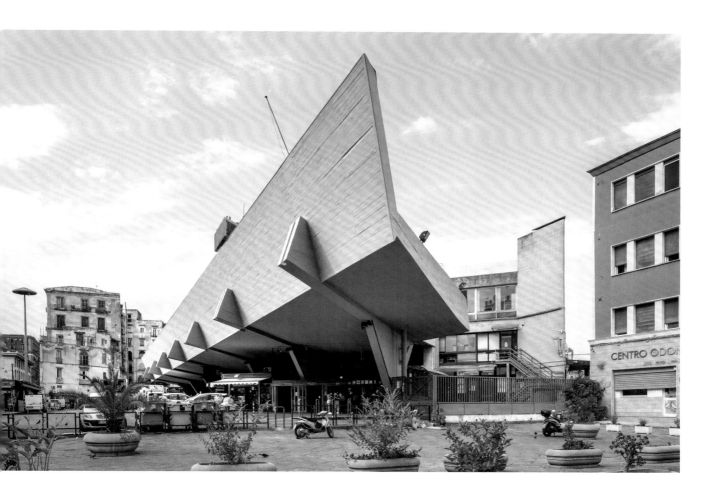

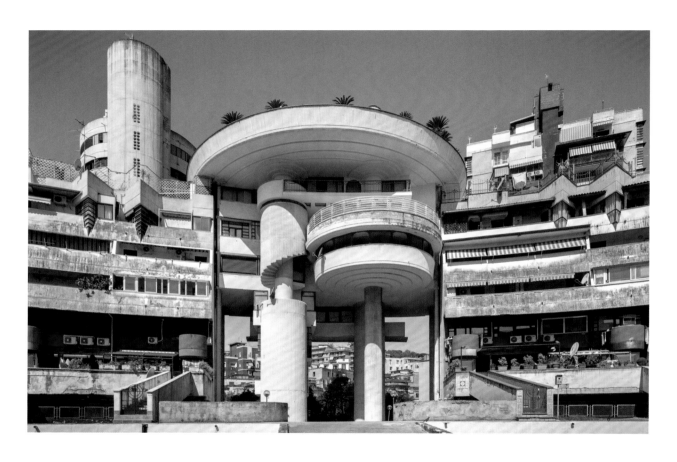

COMPLESSO RESIDENZIALE PIAZZA GRANDE, NAPOLI
Piazza Grande housing complex, Naples

Aldo Loris Rossi, 1979–89

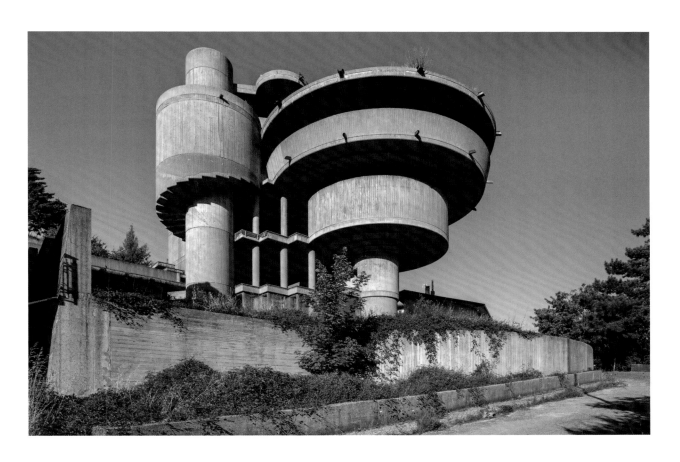

EDIFICIO RESIDENZIALE INCOMPIUTO, BISACCIA
Unfinished residential building, Bisaccia

Aldo Loris Rossi, 1981, built in 1990

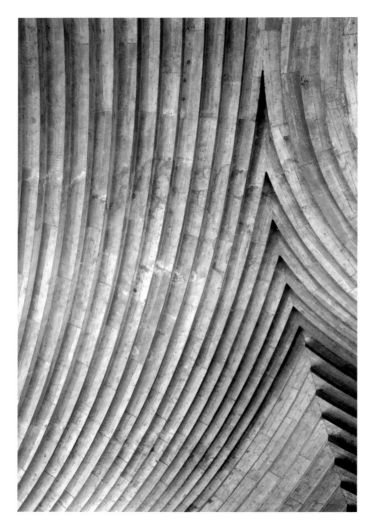

CHIESA DELLA SACRA FAMIGLIA, SALERNO
Sacred Family Church, Salerno

Paolo Portoghesi, Vittorio Gigliotti, 1971–4

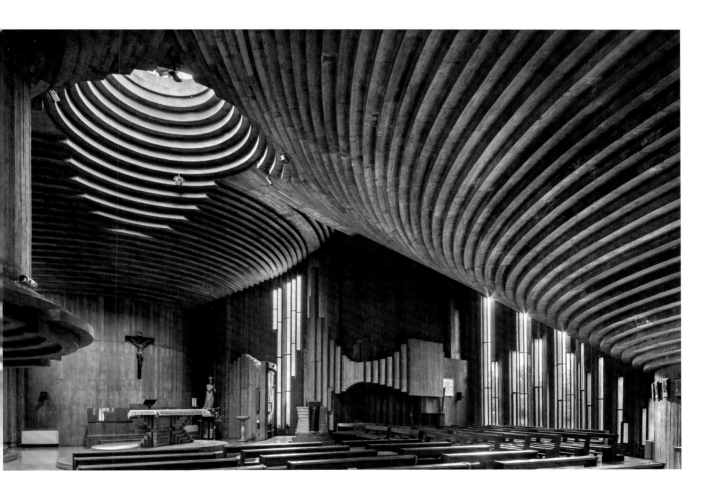

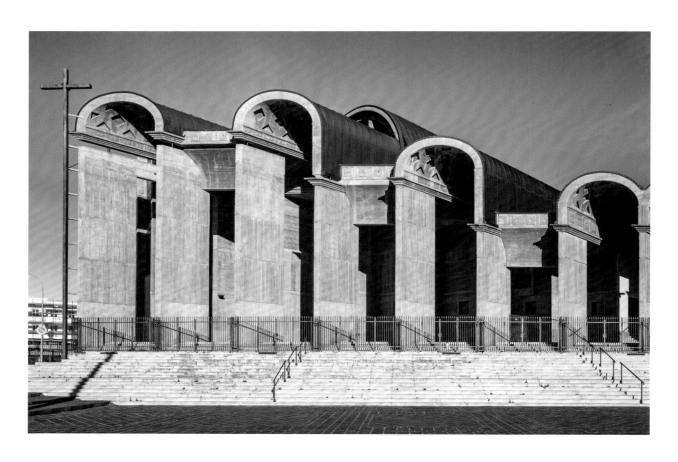

CHIESA DI SAN GIUSEPPE LAVORATORE, ISERNIA
St Joseph the Worker Church, Isernia

Mario Castrataro, 1987–97

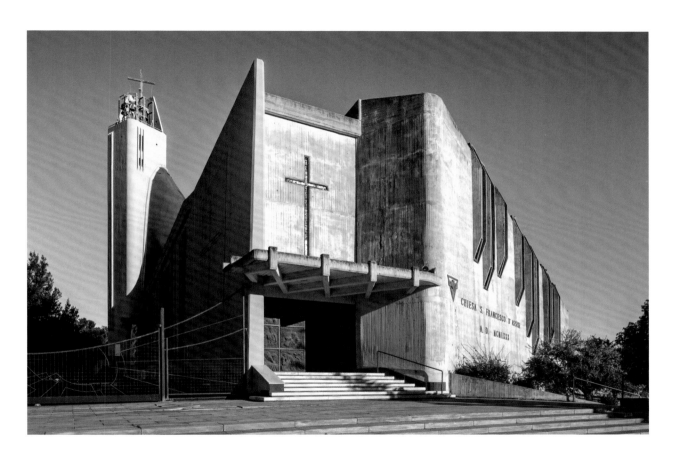

CHIESA DI SAN FRANCESCO D'ASSISI, TERMOLI
St Francis of Assisi Church, Termoli

Ezio Dolara, Paolo Mizzau, 1976-88

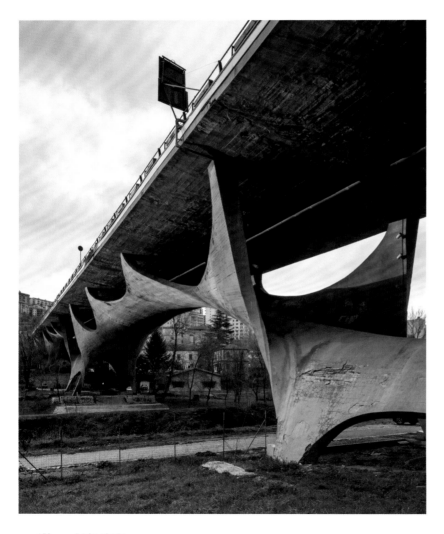

VIADOTTO DELL'INDUSTRIA-PONTE
MUSMECI, POTENZA
Industry Viaduct-Musmeci Bridge, Potenza

Sergio Musmeci, 1967–76

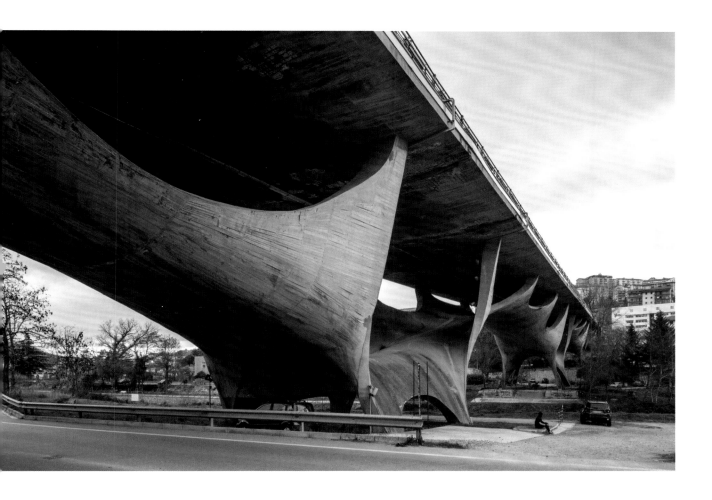

EX UFFICIO SCOLASTICO PROVINCIALE, MATERA
Former education department building, Matera

1980s

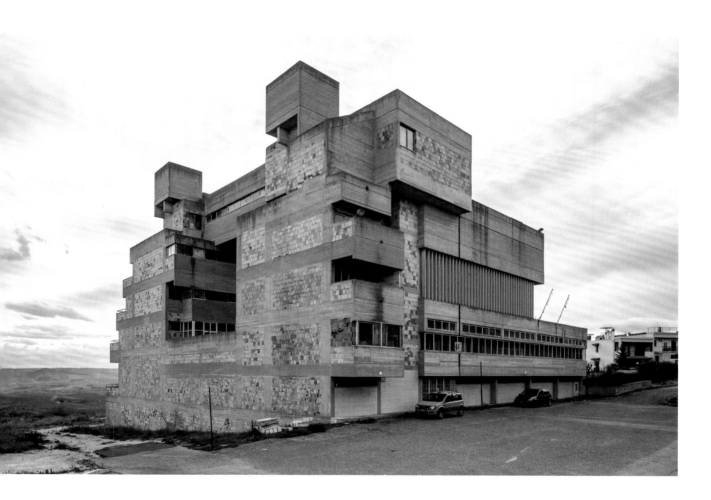

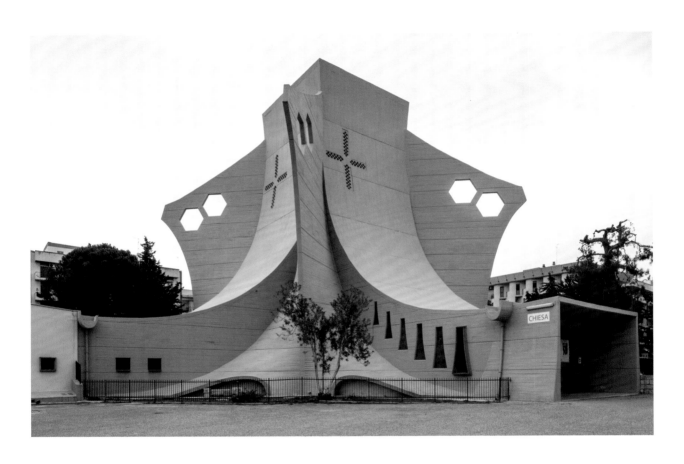

CHIESA DI SANTA MARIA MADDALENA, BARI
St Mary Magdalene Church, Bari

Onofrio Mangini, 1969-73

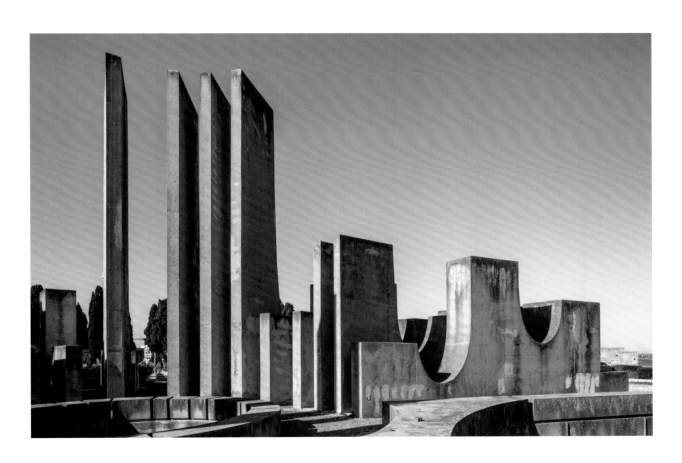

MONUMENTO OSSARIO AI CADUTI SLAVI, BARLETTA
Ossuary Monument to the Fallen Slavs, Barletta

Dušan Džamonja, 1968-70

PALACALAFIORE, REGGIO CALABRIA
PalaCalafiore sports hall, Reggio Calabria

Giuseppe Arena, Vincenzo Legnani, 1990

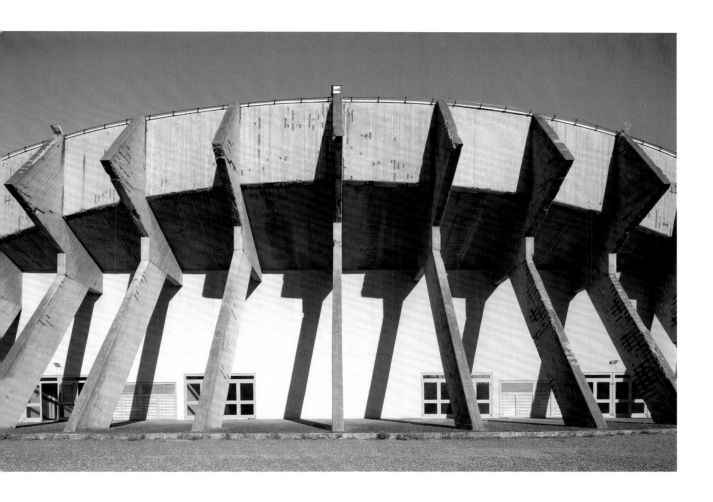

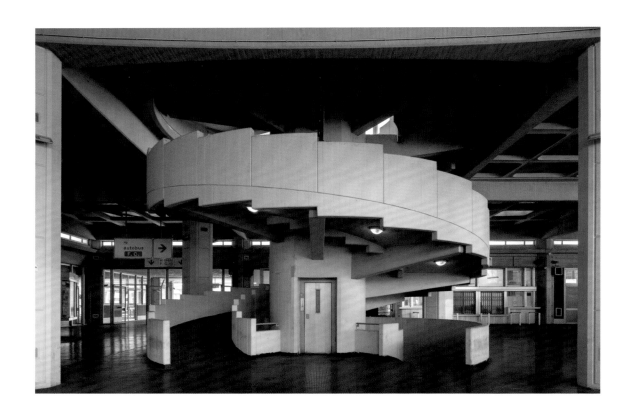

STAZIONE DI COSENZA
Cosenza railway station, Cosenza

Sara Rossi, Cesare Tropea, Mario Desideri, 1970–5

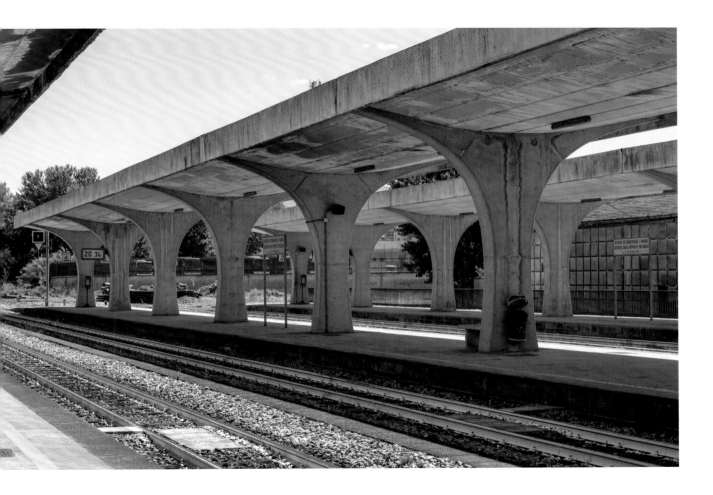

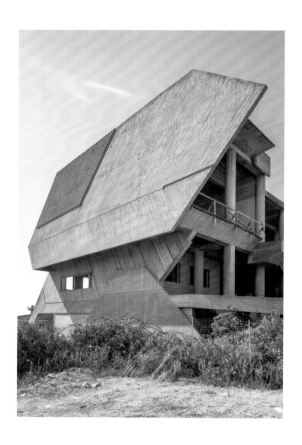

EDIFICIO INCOMPIUTO, ISPICA
Unfinished building, Ispica

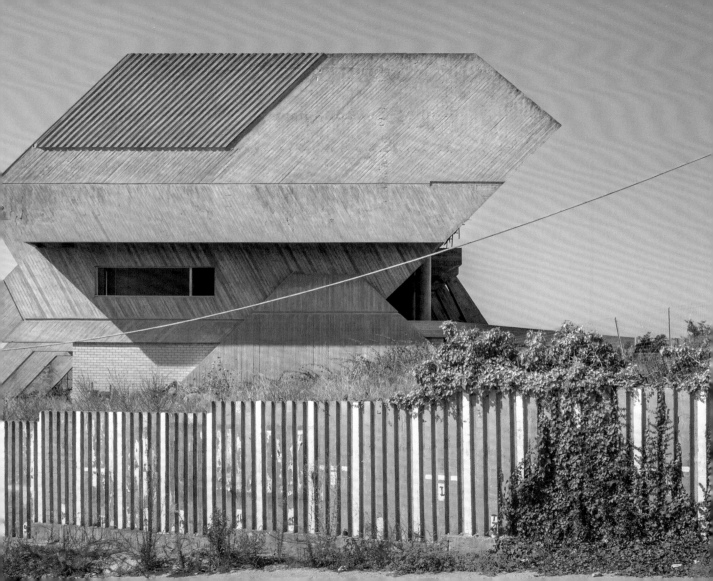

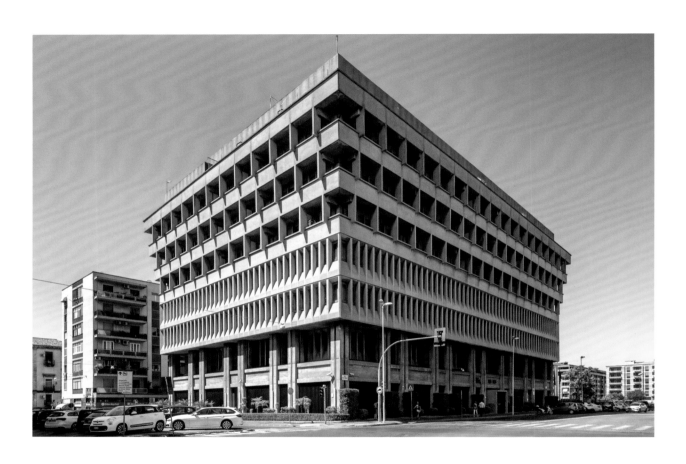

BANCA D'ITALIA, CATANIA
Bank of Italy, Catania

Cesare Blasi, Gabriella Padovano, 1966–70

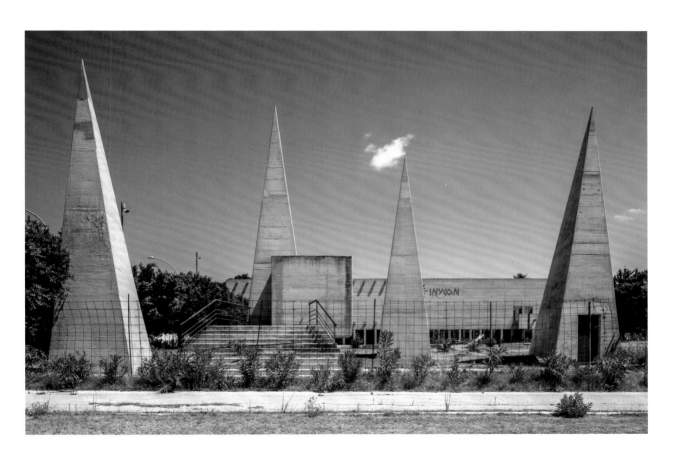

GIARDINI INYCON, MENFI
INYCON Gardens, Menfi

Vito Corte, 1998-2002

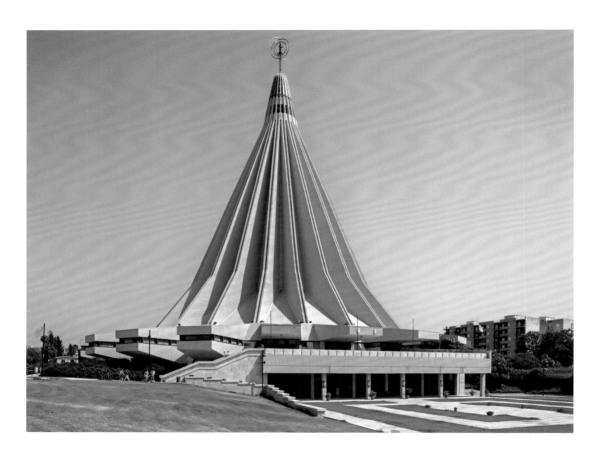

SANTUARIO MADONNA DELLE LACRIME, SIRACUSA
Our Lady of Tears Sanctuary, Syracuse

Michel Andrault, Pierre Parat, 1966–94

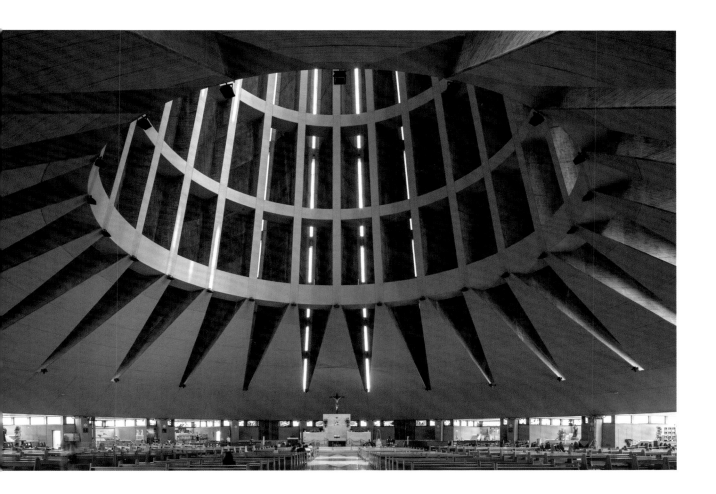

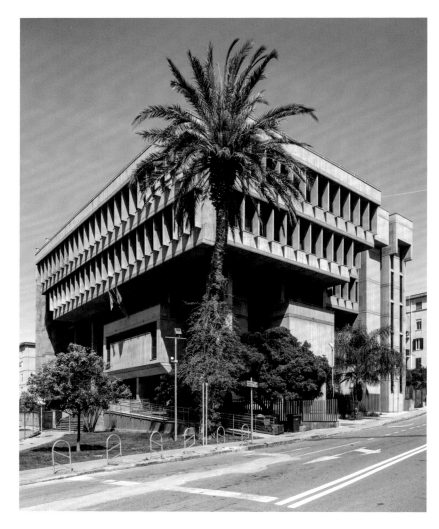

left:
TRIBUNALE DEI MINORI, CAGLIARI
Juvenile Court, Cagliari

A. Tramontin, 1977–82

right:
CHIESA DI SAN SEBASTIANO, CAGLIARI
St Sebastian Church, Cagliari

Marco Atzeni, Jolao Farci, 1973–95

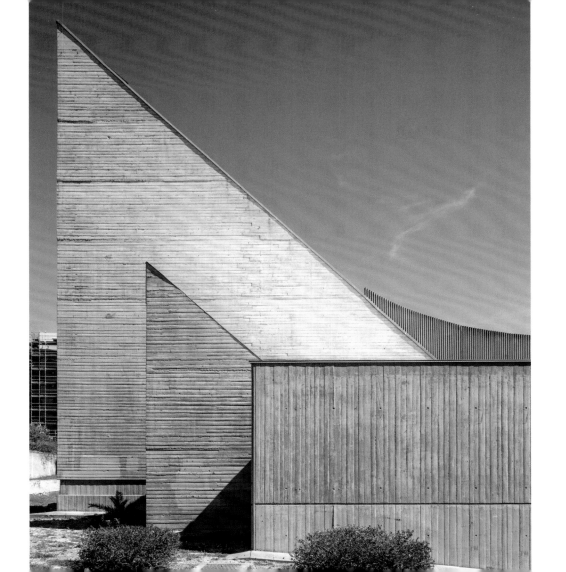

CHIESA DI SAN PIETRO PASCASIO, QUARTUCCIU
St Pietro Pascasio Church, Quartucciu

Giorgio Cavallo, 1985–9

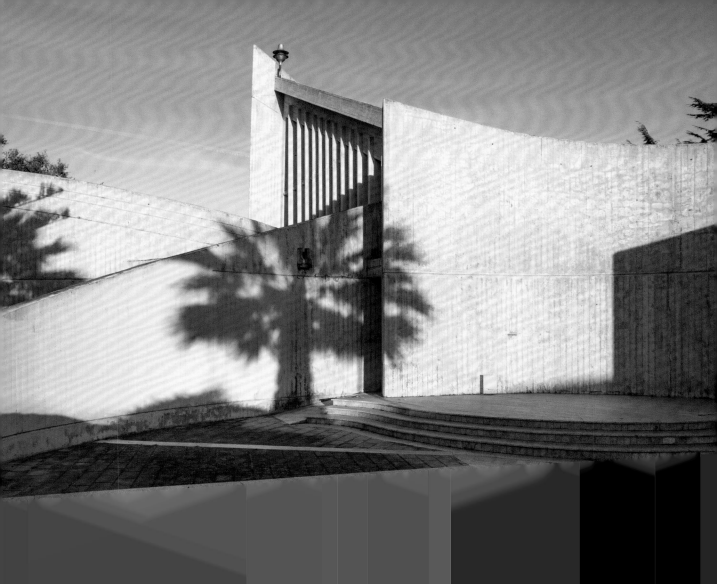

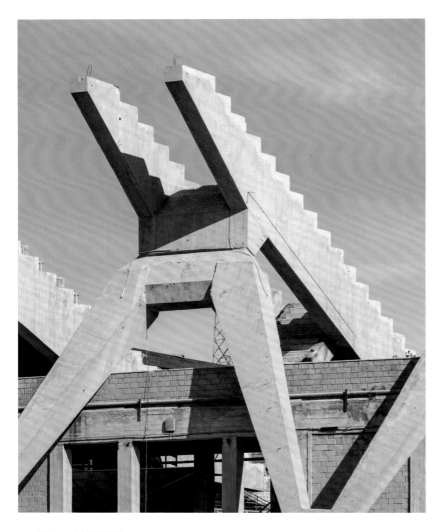

STADIO SANT'ELIA, CAGLIARI
Sant'Elia Stadium, Cagliari

Antonio Sulprizio, Giorgio Lombardi, 1965-70

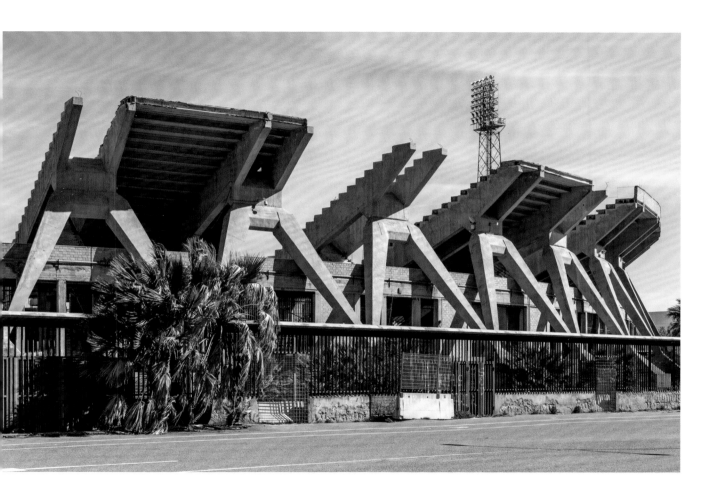

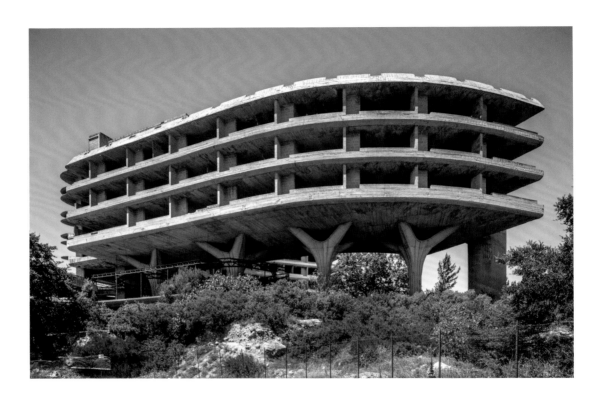

HOTEL CASTELLO (INCOMPIUTO)
Hotel Castello (unfinished), Martina Franca, Puglia

Sergio Musmeci, Domenico Esposito, 1973

page 197: **TORRE TINTORETTO (COMPLESSO POPOLARE SAN POLO)**
Tintoretto Tower (San Polo social housing complex), Brescia, Lombardia

Leonardo Benevolo, 1972-83
Demolished in 2022

Italy's architecture contains a multitude of styles, however it is the overwhelming amount of Renaissance and Baroque buildings that continue to be associated with the country in the foreign imagination. But we no longer live in the Italy of eighteenth-century Grand Tours. Johann Wolfgang Goethe (author of the famous *Italian Journey*, 1816–17) would certainly discover a less picturesque country, where modernisation – together with reinforced concrete – is ubiquitous.

We were both born and raised in the large metropolitan territory that surrounds Milan, the so-called 'hinterland', a place that is definitely not characterised by natural scenic wonders. This urban area was defined by intensive construction, alongside factories which dotted the landscape. One by one these were shut down, slowly decaying into ruins. Vast industrial sites were forgotten, left in limbo for decades. These places held an irresistible attraction for us and we explored them obsessively, recording in our photographs an alternative, seldom considered, city. The appeal of such places can be found in the powerful solemnity of their structures. Devoid of decoration, they were designed around functional requirements using basic, efficient materials.

Over time, we have become increasingly involved in photographing architecture that cannot be assigned binary categorisations such as 'beautiful' or 'ugly'. Brutalist buildings (and more generally, those using exposed reinforced concrete) have always been present, but to really appreciate and photograph them required perseverance and understanding. Although these structures were markedly different, some of their visual features (and in some cases their tactile elements) related to our previous explorations. The search for such architecture has allowed us to understand and explore our country further, where possible, researching the history of each structure, uncovering details of architects, dates of construction and so on.

This architecture has drawn a variety of reactions from the public, some buildings have been loved unconditionally, others strongly despised, and still others simply forgotten. In their own way, each depicts a vision of Italy distinct from that found on postcards, one in which the countless solutions made possible by reinforced concrete were built and tested – with courage, perhaps with madness, often in pursuit of utopia.

Roberto Conte and Stefano Perego

L'architettura italiana racchiude in sé una moltitudine di stili ma, nell'immaginario estero, continua ad essere associata alle numerose strutture rinascimentali o barocche.

L'Italia in cui viviamo, però, non è più quella dei Grand Tour settecenteschi e Goethe, autore del famoso "Viaggio in Italia" (1816-17), scoprirebbe ora un paese meno pittoresco, in cui la modernità si è diffusa ovunque e, con lei, anche il cemento armato.

Siamo nati e cresciuti entrambi nel cosiddetto hinterland di Milano, la grande area metropolitana che circonda la città e che non è di certo ricca di meraviglie naturali.

Questo paesaggio urbano si caratterizzava prevalentemente per l'edilizia intensiva e per la presenza di fabbriche che punteggiavano la zona, chiuse l'una dopo l'altra, trasformandosi lentamente in rovine. Aree industriali, dimenticate per decenni in un limbo, di cui subivamo l'attrazione e che esploravamo ossessivamente, come luoghi di una città diversa e poco considerata da catturare nelle nostre fotografie. Il fascino di queste strutture proveniva anche dalla loro potente solennità senza decorazioni, edifici progettati sulla base di necessità funzionali, con materiali semplici ed efficienti.

Nel tempo abbiamo fotografato maggiormente architetture che rifuggono categorizzazioni binarie come "bello" o "brutto". Gli edifici brutalisti (e più in generale con cemento armato a vista) sono sempre stati presenti, ma abbiamo avuto bisogno di una certa perseveranza per poterle davvero apprezzare e fotografare.

Nonostante le differenze tra queste strutture, abbiamo ritrovato alcuni degli elementi visuali, in alcuni casi anche tattili, delle nostre esplorazioni precedenti. La ricerca di queste architetture ci ha permesso, inoltre, di capire ed esplorare ulteriormente il nostro Paese, anche – laddove possibile – attraverso l'attività di studio della storia di ogni struttura, degli autori, delle date di costruzione e così via.

Queste strutture hanno suscitato diversi tipi di reazione da parte del pubblico, alcuni edifici sono stati amati incondizionatamente, altri fortemente disprezzati, altri ancora semplicemente dimenticati. Ma ognuno racconta, a suo modo, un'immagine dell'Italia diversa da quella delle cartoline e in cui venivano sperimentate e costruite le innumerevoli soluzioni consentite dal cemento armato. Con coraggio, a volte forse con follia, spesso inseguendo utopie.

Roberto Conte e Stefano Perego

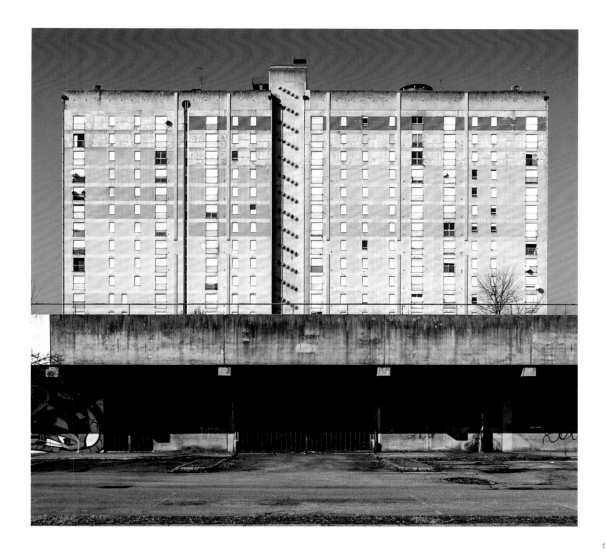

ROBERTO CONTE

PAGES: 22, 27, 28, 31, 32, 33, 34, 35, 38, 39, 41, 43, 47, 48, 57, 58, 61, 62–63, 64, 65, 66, 67, 69, 70, 71, 73, 76, 78, 79, 81, 83, 88, 89, 92, 93, 95, 96, 97, 104, 105, 106, 107, 110-111, 112, 113, 116, 117, 122-123, 126, 127, 128, 129, 130, 131, 135, 143, 150, 155, 156, 157, 160, 162–163, 165, 166, 167, 168, 169, 178, 179, 180, 181, 182, 183, 184, 185, 186, 187, 194

STEFANO PEREGO

PAGES: 21, 23, 24-25, 29, 30, 36, 37, 40, 42, 44, 45, 49, 50, 51, 52-53, 59, 74, 75, 77, 80, 85, 86-87, 90, 91, 100, 101, 102, 103, 108, 109, 115, 119, 120, 121, 124, 125, 132, 133, 134, 136, 137, 138, 139, 140, 141, 144, 145, 146, 147, 149, 151, 152, 153, 154, 161, 170, 171, 172, 173, 175, 176, 177, 188, 189, 190-191, 192, 193, 197

Photographs taken between 2014-22

Page 43: photographed 2014, renovated 2015
Page 82: photographed 2017, renovated 2021
Page 88: photographed 2017, renovated 2020

ACKNOWLEDGEMENTS

The authors would like to thank all the people and institutions that helped during the creation of this book: Alma Mater Studiorum-Università di Bologna, Archivio Giuseppe Davanzo, Archivio Ugo Mulas, Arcidiocesi di Bari-Bitonto, Arcidiocesi di Cagliari, Arcidiocesi di Firenze, Arcidiocesi di Milano, Arcidiocesi di Salerno-Campagna-Acerno, Arcidiocesi di Siracusa, Arcidiocesi di Torino, Arcidiocesi di Urbino-Urbania-Sant'Angelo in Vado, Diocesi di Belluno-Feltre, Diocesi di Isernia-Venafro, Diocesi Montepulciano-Chiusi-Pienza, Diocesi di Prato, Diocesi di Reggio Emilia-Guastalla, Diocesi della Spezia-Sarzana-Brugnato, Diocesi di Sulmona-Valva, Diocesi di Vicenza, Diocesi di Trieste, Ufficio Comunicazioni Sociali del Vicariato di Roma, Frati Minori Cappuccini di Foggia, Carlo Alberto Arzelà, Associazione Culturale Musmeci, Jacopo Baccani e Antonio Lavarello, Banca d'Italia, BEIC, Bologna Servizi Cimiteriali, Romano Botti, Bruno Morassutti Project, Saverio e Sebastiano Busiri Vici, Circolo ARCI Pannocchia, Civico Archivio Fotografico di Milano, Laura Castagno, Gianfranco Cavaglià, Luciano Celli, Silvia Ciardiello, Comune di Barletta, Comune di Busto Arsizio, Comune di Campogalliano, Comune di Cernusco sul Naviglio, Comune di Granarolo dell'Emilia, Comune di Jesi, Comune di Padova, Comune di Porto Sant'Elpidio, Comune di Reggio Calabria, Comune di Sassuolo, Comune di Umbertide, Vito Corte, Anna Daneri, Roberto Dulio, Erdis Marche, Giorgio Fuselli, Gruppo Marche, Clara Lafuente, Leroy Merlin Italia, Angelo Maggi e Giulia Bonomini, Andrea e Vittorio Marchisio, Ludovica Marolda, Mart-Archivio del '900, Roberto Mazzilli e Fabian Nagel, Fondazione Giovanni Michelucci, Museo Augusto Murer, Raynaldo Perugini, Guido Pietropoli, Provincia di Pistoia, Paolo Portoghesi, Clementina Ricci, Corinna e Massimiliano Rossi, Regione Abruzzo, Regione Emilia-Romagna, RFI, Elisa Scapicchio, Michele Zacchiroli.

ROBERTO CONTE (b.1980) began taking photographs in 2006. Today he works closely with architectural practices, artists and designers, specialising in documenting buildings of the twentieth century – ranging from avant-garde and rationalist structures to post-war modernism, brutalism and contemporary architecture.

STEFANO PEREGO (b.1984) began photographing the industrial ruins of Milan in 2006 and has since documented hundreds of abandoned sites across Europe. After visiting the former Yugoslavia he decided to concentrate on the modernist and brutalist architecture of former socialist countries.

Their first book *Soviet Asia* (Fuel) was published in 2019.

Adrian Forty is Emeritus Professor of the History of Architecture – The Bartlett School of Architecture, University College London.

Published in 2023

FUEL Design & Publishing
33 Fournier Street
London E1 6QE

fuel-design.com

Designed and edited by Murray & Sorrell FUEL
Photographs © Roberto Conte and Stefano Perego
Texts © Adrian Forty, Roberto Conte and Stefano Perego

Distribution by Thames & Hudson / D. A. P.
ISBN: 978-1-7398878-3-4
Printed in China